後印象派浪子

高更

〈我們從何處來？我們是誰？
我們向何處去？〉
追尋原始的古樸生活，展現明
顯的象徵主義，啟發了日後的
「納比派」和「野獸派」。

劉星辰，音渭 編著

Eugène Henri Paul Gauguin

〈黃色的基督〉、〈經過海中〉、〈布列塔尼的風景〉

舍棄世俗與文明生活，
逃向原始野性並充滿藝術和美的天堂

目錄

代序 —— 來赴一場藝術之約

繪畫是人類天生的藝術。人們從孩提時代，便懂得用簡單的線條勾勒眼中的世界。

好花不長開，好景不長在，有人卻能用畫筆將一剎那定格成永恆；平凡的事，平凡的物，有人卻能賦予其新的生命，帶人們發現它的美好；有形的景，無形的情，有人卻能將情感揮灑成動人心魄的色彩，喚起人們深深的共鳴。

這樣的作品，這樣的人，都是我們耳熟能詳的。它們永恆的銘刻在人類文明史上，深植入我們的頭腦，構成我們基本的常識。這套書，便是一封跨越世紀的邀請函，翻開它，來赴一場藝術之約。

它講的是美術家的人生，同時用人生的河流串起每一處絕妙的風景，也就是他們的作品。他們的生命從哪裡開始，他們有怎樣的家庭、怎樣的童年、怎樣的愛情、怎樣的病痛，又怎樣成長、怎樣探索、怎樣謀生，那些偉大的作品又是在什麼情況下誕生……你會在這裡一一找到答案。

他們其實不是藝術聖壇上那一張張用來膜拜的畫像，而是跟我們每個人一樣，有血有肉，有哀有樂。米勒（Jean-François Millet）有一個溫暖快樂的童年；雷諾瓦（Pierre-Auguste Renoir）生了一個成為二十世紀著名導演的兒子；高

代序

更（Eugène Henri Paul Gauguin）最先是一位從事金融業、收入豐厚的業餘畫家；梵谷（Vincent Willem van Gogh）直到生命的最後一年才賣出一幅畫；畢卡索（Pablo Ruiz Picasso）情人無數，八十歲時還迎娶了三十五歲的妻子；孟克（Edvard Munch）一生在親人去世、病痛、菸酒、精神癲狂中度過，卻活到八十一歲高齡……每一幅經典畫作，不再是展覽牆上的木框，而與鮮活的生命有所關聯。你能夠如此真切的感受到那些線條與色彩是由怎樣的雙手來勾勒的。

當這許多位美術家匯集到一起，又串起了一部美術史，他們是美術史上最璀璨的珍珠。每一本書都不是孤立的，而是互相呼應，他們是自己的傳記主人，同時又是其他傳記主人的背景。有時，幾位名家同時出現或前後承接，你會發現他們在時間和空間上竟如此相近。你彷彿徜徉在巴黎的羅浮宮，漫步在楓丹白露森林，沉浸在濃厚的藝術氛圍中。你看到他們在塞納河畔背著畫板寫生，在學院的畫室研究著比例與筆法，在街角煙霧繚繞的酒館進行著思想的爭鳴，在為參加各種沙龍而忙著選畫、貼標籤、裝箱、布展……

你的美術素養不再停留在知道幾幅畫作、幾個名字上，你與藝術的連結更加緊密。你會在一場美術展覽中關注畫作的派別和技巧，你會在子女接受美術教育時找出最經典的畫作，你會在某個地方旅行時，說出哪位美術家曾與你走過同一段路。

更重要的 —— 你會更加深刻的感受到藝術的美好。面對安格爾（Jean Auguste Dominique Ingres）的〈泉〉（*The Source*），你是否為少女潔白自然的胴體而讚嘆？面對米勒的〈晚禱〉（*L'Angélus*），你是否為農民的虔誠、寧靜、純潔而感動？面對雷諾瓦的〈煎餅磨坊的舞會〉（*Le Bal au Moulin de la Galette*），你是否聽到陽光在樹葉的空隙中歡躍喧鬧？面對梵谷的〈向日葵〉（*Sunflowers*），你的雙眼是否被那火焰般的明亮點燃？

<div align="right">林錡</div>

代序

第 1 章　在流離中成長

高貴身世

　　西元一八四八年的法國，在革命和動盪中風雨飄搖。經濟危機和連年災荒在法國大地上肆虐，將工人和農民們捲入赤貧的深淵。社會底層的人們食物匱乏，幾塊又冷又硬的乾麵包根本填不飽全家飢腸轆轆的胃，冬天又缺少禦寒衣物，人們在蕭蕭冷風中瑟縮打顫。與此同時，鑲金嵌銀的四輪馬車裡暖意如春，幽香濃郁；裡面載著身著皮裘、戴著閃亮珠寶的貴婦們，言笑晏晏，挽著正裝筆挺的紳士們，出入於各種奢華鋪張、名流雲集的派對沙龍。這種尖銳的階級矛盾一點點挖鑿著國王路易·菲利普（Louis-Philippe）的統治地基。終於，飢寒交迫的巴黎工人不願再這樣掙扎存活，咆哮著掀起了「二月革命」的颶風，將這個腐朽衰敗的「七月王朝」推翻擊碎，建立起第二共和國。然而，革命的勝利果實卻被資產階級所竊取，工人境遇依然，命運仍舊悲慘。

　　六月分，巴黎工人不甘於繼續生活在水深火熱之中，再次發動了起義。就在槍炮聲和人心惶惶中，六月七日的洛特萊聖母院街卻迎來一個呱呱墜地的小生命。他的名字叫做保羅·高更（Paul Gauguin）。

　　作為一位藝術史上的大師，高更不僅在藝術上有著過人的天賦和執著的信念，而且在生活中個性十分鮮明。他的這種風流桀驁其實是深深融於血脈之中的，可以說，從他的外祖母開

始就有了這樣的徵兆。

高更的外祖母弗洛拉・特里斯坦（Flora Tristan）是一位旅法的西班牙裔僑民，出身於顯赫的西班牙阿拉貢王國波吉亞家族。她的父親莫斯塔索是一位西班牙軍團駐祕魯的上校軍官，在與一位青春美麗的法國女孩相遇後深愛，浪漫成婚，卻因此而飽受家族非議。他們在西班牙生下了可愛的女兒弗洛拉，一家三口度過了一段其樂融融的美好時光。然而好景不常，當弗洛拉長到十幾歲時，父親去世了，母親只好將她帶回了法國。

這時的弗洛拉已經成長為一位高挑曼妙的女孩，高貴的西班牙血統賦予了她熱情奔放、敢愛敢恨的性格。在這裡，她與一位來自奧爾良的大理石雕刻藝術家薩扎爾墜入愛河，結婚生子。弗洛拉是一個獨立自由、不受約束的女孩，然而丈夫薩扎爾卻是一個控制欲和占有欲十分強烈的人，他們兩人這種針鋒相對的個性在戀愛期間是增進甜蜜的催化劑，但到了婚姻生活中卻變成了摩擦和衝突的導火線。嚴重的時候，薩扎爾甚至對弗洛拉施加暴力，拳腳相向。面對不幸的婚姻，驕傲倔強的弗洛拉為了自己的自由和尊嚴，毅然選擇了出走。當時她身邊已經有了年幼的孩子，自己還身懷六甲，但是這些也未能動搖弗洛拉離開的決心，她堅持帶著一雙兒女流浪於歐亞各國，靠給別人做苦工艱難度日。

　　薩扎爾是一個性格十分極端的人，他雖然對妻子暴力相向，但這其實是他內心對弗洛拉愛情的扭曲表達。弗洛拉離開後，薩扎爾仍不死心，一直希望能與她破鏡重圓。但是，弗洛拉是一個一旦作出決定就不會走回頭路的人，她斷然拒絕了丈夫請她回去的要求。她的決絕使兩人的關係不僅沒有得到緩和，反而在女兒的監護權上產生了激烈爭執。薩扎爾一怒之下開槍射傷了弗洛拉，自己也因此銀鐺入獄，成為當時轟動一時的新聞。

　　弗洛拉飽嘗生活的苦難艱辛，這讓她對於掙扎在社會底層人民的生活更能感同身受，進而萌生出對整個社會制度的不滿。此時，聖西門（Claude Saint-Simon）等思想家和改革家正積極宣揚社會改革理論，這些彷彿一場旱地春雨，使她看到了改良社會、拯救民眾的希望曙光。弗洛拉漸漸投身於工人運動之中，為歐洲的民主改革奔走呼號。

　　弗洛拉勤於寫作，以筆桿當槍桿，記錄自身經歷，傳播社會理念。不僅如此，她還時常親自站在街頭演講，用飽含熱情的語調、鼓舞人心的言辭滌盪人們的心靈。她的事跡在法國廣為傳播，產生了很大回響，大眾和媒體都十分關注這名傳奇女性的活動。在弗洛拉最後一次的全國巡迴演講中，《國家日報》派出了一位名叫克勞維斯・高更的年輕記者，對她進行採訪。

　　克勞維斯・高更的家族在奧爾良世代以園藝和釀酒為生。他在大學就讀於新聞系，畢業後順理成章地進入報社，成為一

名思想尖銳、文風犀利的記者。克勞維斯的文章充溢著自由民主的思想，往往切中時弊，因此受到人們的廣泛好評。他不僅才華橫溢，而且外貌上身姿挺拔，高大威武，是一位真正的青年才俊。

弗洛拉的這場演講在露天街角舉行。沒有華麗的場地、森嚴的戒備，她就站在平民中間，被趕來聆聽的人們層層圍住，態度慷慨而又親切動人。克勞維斯遠遠看到聚集的人群，就大步向前走去，以便能在演講結束後及時對弗洛拉進行採訪。然而，在他向演說中的弗洛拉走近時，卻一時忘記了自己此行的採訪任務。他的目光完全被一位站在弗洛拉身側，認真傾聽演講的人所吸引了，這個優雅純潔的女孩是誰？這位弗洛娜的小女兒艾琳‧瑪麗確實有著動人的光彩，她繼承了母親家族的高貴血統，亭亭玉立於喧嚷的街市之中，卻自有一種不凡氣度。她既有著少女的青春純淨，又有著在以前的艱苦生活中磨礪出的成熟風韻。

在風和日麗下，瑪麗彷彿一朵即將盛放的鬱金香，在克勞維斯的心上搖曳。恰好，艾琳‧瑪麗也對眼前這位英俊瀟灑的年輕人早有耳聞。她曾拜讀過他的文章，對其中顯示出的智慧和才華十分欣賞。就這樣，二人一見傾心，很快喜結良緣，定居巴黎。西元一八四六年，長女瑪麗出生；西元一八四八年，生下保羅‧高更。

生活在陽光下

　　高更出生之後，這個四口之家夫妻恩愛，膝下一雙兒女可愛活潑，任誰看來都是個和諧美滿，應當共享天倫之樂的家庭。然而，就在高更出生的這一年，法國的政治局勢突然急轉直下，新出現的共和國讓法國民眾猝不及防，一系列民主試驗遭到了滑稽的失敗，反而讓人們對這個政治怪物感到厭惡。波雲詭譎的政局使得「怪人」路易‧拿破崙‧波拿巴（Napoléon-Louis Bonaparte）得以乘虛而入，依靠人民的選票輕而易舉地當選為共和國總統。在隨後的幾年中，波拿巴始終以恢復叔叔拿破崙的光輝帝國為己任，展開了大規模掃除障礙的「清君側」行動。整個巴黎風聲鶴唳，浪漫之都披上了一層血腥的因衣，一切不利於帝國建立的因素都被推上了新政權的審判臺。

　　共和派岌岌可危。克勞維斯曾經是為共和派搖旗吶喊的一分子，又是長期以來撰寫針砭時弊的文章的評論記者，在眼下的社會現狀中自然處於危險的邊緣。當《國民日報》被查封，報社中的主要人物相繼遭到逮捕後，他終於意識到，現在已經到了千鈞一髮的時刻。克勞維斯既想在政治鬥爭中保存性命，但又不願放棄職業責任，想要繼續傳播民主自由的思想。因此，左思右想之下，從法國逃亡可以說是一個兩全的選擇。妻子瑪麗的家族所在地祕魯遠離法國，又有權勢煊赫、可以依賴

的親人，自然而然成為他們投奔的第一選擇。於是，克勞維斯夫婦在收拾了簡單的行李之後，帶著一雙年幼的兒女，登上了前往祕魯的航船。

克勞維斯一直以來就有心臟疾病，而逃亡之前一段時間裡持續的擔驚受怕，讓他的病情雪上加霜。而且，長期的海上航行難以提供多樣的食物和豐富的營養，不僅幼子幼女時常啼哭，連克勞維斯自己都常常感到不適。西元一八五一年十月三十日，他們的航船行駛到了麥哲倫海峽的法萊明港。

一時間，風浪如受到蠱惑般拍打著船體，乘客們隨著顛簸船身搖晃不定，不多便紛紛感到暈眩噁心。好在法萊明港近在眼前，行駛到近岸水淺地帶，風浪才漸漸變小。船務人員開始組織大家分撥登上小艇上岸，克勞維斯一家也被分到了一艘小船上。心臟痼疾加上多日行程勞頓，已使克勞維斯十分虛弱，剛剛消停的猛烈顛簸又大大加重了他心臟的負擔。負責指揮靠岸行動的船長態度十分惡劣，他見克勞維斯動作緩慢，便說了許多難聽的話，還推擠著讓他快點上船坐好。突然間，克勞維斯臉色慘白，抽搐了一下便從座椅上滑下，倒在了地板上。等到小艇靠岸，瑪麗叫來醫生，克勞維斯已經因為動脈瘤破裂而永遠拋下了愛妻子女。

年幼的高更姐弟還不知道眼前的狀況意味著什麼，她們的母親早已悲痛欲絕。家中的頂梁柱忽然倒塌，這對逃亡途中的孀妻弱子來說，不啻一道霹靂，將她們本就不明朗的未來擊得

粉碎。但是，瑪麗像她的母親弗洛拉一樣，在柔弱的外表下有一顆堅強的心靈。丈夫去世已成事實，她便收拾好心情，義不容辭地挑起養育兒女的重擔，踏上了祕魯的土地，來到首府利馬城。

高更一家剛剛經歷了巨大的打擊，權勢與財富兼具的莫斯塔索家族對他們而言可謂是天堂了。瑪麗的曾舅公唐・皮奧・莫斯塔索經商致富，是利馬首屈一指的富豪。而他在八十歲高齡時的婚姻為他帶來了許多兒女，其中埃特切尼克甚至擔任了很長時間的祕魯總統。他們的府邸坐落在依山傍海的坡地上，門前如茵的草地如柔毯般鋪開，灑滿南半球特有的熱烈陽光。多年以後，當高更回憶起曾經在祕魯的生活的，填充在他記憶中的也是這種具有濃郁異域風情的陽光：「印加人是直接從太陽上下來的。」

那時的利馬作為祕魯首府，是一座規模很大的城市。

這裡氣候乾燥，雨水很少，終日的豔陽更為市井增添了些許熙攘喧鬧。小高更特別喜歡這種充滿了平民生活氣息的氛圍，一點兒也不認為自己是擁有什麼高貴身分的人物。

僕人和小跟班們對他而言並不是服務於他的人，而更像是親密的玩伴。

有一天，利馬的天氣非常炎熱，即便開著窗戶坐在窗邊，也感受不到絲毫的涼爽，只有暑氣在身邊蒸騰，將人們曬得頭

暈腦漲。正當瑪麗在休息室內昏昏欲睡時，一位安排照顧小高更的僕人急匆匆跑進來喊道：「不好啦不好啦！高更少爺不見啦！」這一聲叫喊讓瑪麗立刻清醒過來，她對子女的管教向來嚴格，雖然身在祕魯，卻還是希望照著法國上流社會老一套的價值觀念、禮節作派來教育子女。

但是小高更卻彷彿生來就更適應祕魯社會似的，絲毫不理會母親在這方面的管教，我行我素，十分調皮，因此往往做出很多在別人看來是出格的事情。瑪麗聽了僕人的報告，雖然有些心急，卻不感到驚訝。她知道兒子一定是又發現了什麼新鮮東西或者冒出了什麼新鮮想法，應該不會發生什麼意外，但是母親的天性又讓她禁不住為兒子的安全感到擔憂。「讓大家都好好找找去吧！」她趕緊吩咐下去，自己坐回窗邊，心中煩亂不堪。

然而沒想到，大家久經搜尋，卻仍未發現小高更的身影。瑪麗已經和僕人將所有的房間都翻了個遍。她看著午後的日影漸漸西斜，房屋周圍的林木灑下愈來愈重的陰翳，心上的弦不禁越繃越緊。「保羅——保羅——」大家低一聲高一聲呼喚著，有些小僮僕早已跑到外面街市上去尋找了。憂心如焚的瑪麗開始胡思亂想：他現在在哪裡？會不會已經發生什麼意外了？難道遇上了劫匪強盜？或是被街上的馬車撞了？他現在還安全嗎？都怪我管教不力……不，也許是我管教太嚴，沒有給

他更多自由的空間……不管怎樣，上帝啊，把我親愛的孩子還給我吧！請讓他安全健康回到我身邊！

熱淚充盈著瑪麗覆著濃密睫毛的眼眶，幾顆滾動的淚珠墜落，一滴一滴敲打著她的心門。就在這時，平時跟小高更要好的那名中國僮僕腳步匆匆走進來，怯生生開口道：「夫人，少爺他……他回來了。」瑪麗一聽，猛然起身，也不管臉上還掛著淚痕，衝出門去。

小高更站在門口，站得直直的，身體因為害怕母親的責罵而略微有些僵硬緊張，但是小臉上卻仍舊掛著一副「我沒有錯」的倔強神色。「保羅！」瑪麗沖上去，一把將小高更攬在懷裡，緊緊抱著他，彷彿害怕再次丟失他一樣。

「天哪，你到哪裡去了！你知不知道媽媽有多擔心你！」小高更淺棕色的小腦袋緊緊地貼著媽媽的後脖頸，嗅到母親獨特的香甜氣息。從媽媽的擁抱中，他也能感到母親又急又喜的心情。他的嘴唇輕輕觸了觸母親裸露的脖子，未擦乾淨的嘴邊臉頰上還是黏黏的。

瑪麗鬆開臂膀，仔細打量著眼前的兒子：汗津津的額頭上覆著淺棕色的捲髮，亮晶晶的雙眸中閃爍著「初生之犢不畏虎」的勇氣和新鮮感，嘴唇又紅又亮，臉頰上有汗水變乾後的一層透明薄膜。他早上剛換的新衣服已經皺巴巴的了，上面還有不知道從哪裡蹭來的灰塵和汗漬，手裡握著一小截還沒來得及扔掉的甘蔗。

「你是在哪裡找到他的？」瑪麗抬起頭，問那個中國小孩。「離街角不遠的雜貨店，夫人。」當時，僕人們四散開來，去尋找小高更。這個中國僮僕與小高更十分親近，他想起自己曾經帶著小主人來過這個街道附近，那時小高更左逛逛右瞧瞧，對這裡流露出濃厚的興趣。想到這裡，他便放慢腳步，一家店鋪一家店鋪打聽，一個角落一個角落地尋找。終於，在離街角不遠的雜貨店堆放廢糖蜜木桶的地方發現了小高更。他正舒服坐在兩個木桶形成的夾角之間，舉著半根鮮美多汁的甘蔗吮著。

「以後可不能再這麼淘氣了！」瑪麗聽完事情的經過，想要懲罰一下這個總是惹人生氣的孩子，卻又因為心疼而狠不下心來，只得佯裝發怒，警告一下他。

在小高更的眼裡，母親無疑是最為親近和可愛的人了。

她本來是一名溫婉可人的少婦，丈夫的去世為她平添了一分堅韌。生活在利馬的母親入鄉隨俗，穿戴也跟祕魯婦女一樣，身上穿著利馬服裝，頭上蒙著絲綢頭紗，柔軟的頭紗遮住她的大半面容，只露出一雙眼睛。儘管如此，在小高更看來，這雙眼睛蘊含了母親全部的柔和威嚴、純淨溫柔，人們能夠透過這雙深沉的眼眸想像出她的容顏是多麼端莊美麗。

母親的另一面也可以是非常可愛和孩子氣的。她遠道而來，在曾舅公的寵愛和庇護下，彷彿也只是一個尚未長大的孩童。她時常去總統府打發時間，與那裡的人們聊天，尤其喜歡講她可愛的孩子們，講他們的頑皮趣事。因此，總有驚人之舉

的小高更也就成了總統府裡人們熱衷於討論的人物。在這些人中，一位有著印度血統的校級軍官經常向大家吹噓自己有多麼喜歡吃辣椒，這激起了瑪麗天性中不安分的因素，想要來一次惡作劇。在一次晚餐宴會上，瑪麗讓廚房將一道普通的家常菜特製了一盤，加了許多很辣的辣椒。晚餐時，瑪麗故意坐在這位軍官身邊，假裝談笑自若。等到那道家常菜上桌時，瑪麗就把特製的那盤放到軍官面前，盤中一片火紅。這位軍官因為自己曾經誇下的海口，不得不努力壓制住身體內湧上頭部的火苗，硬著頭皮往下吃。瑪麗並未就此罷休，反而佯裝關心，火上澆油：「您怎麼了？是不是菜的調味不好，讓您覺得不夠辣呢？」軍官滿臉通紅，卻不得不違心一笑，大大稱讚道：「哪有呢，夫人！這道菜的味道實在太好了！」然後，他鼓足勇氣，將盤裡剩下的菜都吃了個乾淨。高更成年後擁有非常吸引人的個人魅力，可以說與他的母親一脈相承。

經常陪伴在高更身邊的僕人夥伴，大多數都是有色人種。比如那個曾經找到他的中國僮僕，他非常勤勞，工作起來也很細緻，熨燙內衣物尤其出色，總能將小主人照顧得無微不至。還有一個小黑女奴，很多雜事都是由她負責，例如要在人們禮拜時將祈禱用的小毛毯搬到教堂中。但是她與高更卻十分親近，常常和他們姐弟同榻而臥，服侍他們的起居。這些人在高更內心中深深植入了平等自由的思想，還有對有色人種，尤其是對黑人的難以消磨的親切感和依戀。

幾年的祕魯生活在高更的一生中形成了至關重要的奠基作用。在孩童認識世界的關鍵階段，高更是在充滿了明媚陽光和異域風情的南半球亞熱帶度過的。這裡的人們原始淳樸，自由奔放，不像歐洲一樣有那麼多的繁文縟節。在這樣的環境中成長，高更即使身處都市，心靈也難以臣服於庸庸碌碌的生活，總是傾心自然，回歸原始。相比於歐洲的陰雨涼爽，高更骨子裡更嚮往終日普照的驕陽。

重返法國

高更在祕魯度過的四年童年歲月給他留下了深刻的記憶，也是他一生當中最愉快的一段時光。西元一八五五年，高更的祖父過世了。這位辛勞一生，與園藝打了一輩子交道的老人臨終之前，仍掛念著他遠隔重洋的兒媳和孫子。他時常念叨著去世的兒子克勞維斯，念叨著一共也沒見過幾次面的瑪麗和孩子們。由於他辭世突然，沒來得及立下遺囑，高更的祖母便想到丈夫平時閒聊時談起過死後遺願，據此對他的遺產進行分割，給高更母子留下了一部分財產。事出緊急，瑪麗在接到奧爾良傳來的信件之後，便立刻帶上兩個孩子，收拾東西啟程回國。

然而出人意料的是，就在他們返回法國的第二年，平時看上去十分健朗的曾舅公也突然撒手人寰，享年一百一十三歲。瑪麗深深痛悔從祕魯臨行前沒有再多看這位可親可愛的老人一眼，在他離開人世時沒能陪伴在他的身邊。這成為她平生最為

遺憾的事。高更當時雖然年幼，還並不十分懂事，但他早已將祕魯當作自己的家鄉，將母親的曾舅公視作慈祥的老爺爺。當高更知道自己永遠也見不到他了時，心中十分難過，陪著母親傷心了許久。

　　莫斯塔索老先生在臨終前也同樣深深牽記著瑪麗，並留給她們一筆可觀的財富。不料，趁著高更母子不在眼前，親戚們很快將本屬於她們的錢財瓜分了。高更母子因此陷入了困境：祖父留下來的遺產十分有限，在找到落腳點，購置了基本的生活用品後，剩下的錢財僅夠勉強支撐過慣了嬌生慣養生活的母子三人。只有高更的叔叔時不時幫助她們，在生活中施以援手。她們在祕魯的財富又被吞沒，曾經奢華夢幻的生活戛然而止，迎接她們的是需要精打細算的生計。儘管不再富有，瑪麗卻像自己的母親一樣驕傲，拒絕向侵吞了她的財產的親戚們低頭。莫斯塔索離世的第二年，埃特切尼克曾前來建議瑪麗簽署一份協議，將一部分財產轉移到他們名下，這樣他們就可以完全合法地占有侵吞的財產。作為回報，也會還給瑪麗一些財物。但是，這一提議遭到了瑪麗的斷然拒絕：「這些財富本來就是屬於我的，我絕對不會在這份協議書上簽名。這些財產要麼全部給我，要麼我一分都不要。」碰了一鼻子灰的埃特切尼克憤然離去——不用說，高更母子什麼都沒有得到。

　　高更一家在巴黎的生活雖然算不上困苦，但絕對是十分簡樸的。這與他們在祕魯衣著高貴、用度高檔、僕從成群的奢華鋪

張形成了鮮明的對比。這次搬遷不僅讓小高更離開了原來的玩伴、熱烈的陽光，甚至不得不改變了他的語言和生活習慣。在利馬，小高更能說一口流利的西班牙語，出入行動都有僕人們服侍，熱愛永恆不變的南半球驕陽，喜歡在熙熙攘攘的鬧市中穿行，觀察擁擠的人群和攤販，與朋友們追逐玩樂。然而，這些童年的無憂無慮在法國都化為了烏有。

在周圍人的眼中，小高更是一個具有藝術天賦、孤高倔強的少年。學校的生活讓他感到拘束和限制，失去了曾經的自由自在，他的內心深處感到一種隔絕了自然和美的深刻孤獨。祕魯所帶給他的影響在這一時期內體現得尤為明顯：一方面，高貴的血統和優裕的生活賦予他一種與生俱來的高傲和尊貴，他雖然並不認為其他人低自己一等，但這種清高獨立的氣質仍是難以抹殺的；另一方面，南美的熱烈奔放讓他胸中的野性之火熊熊燃燒，脾氣暴烈，稍有爭執便常與同學大打出手。

與此同時，他的心思又是非常細膩和神經質的。童年生活的印記賦予了他獨特的藝術感悟，以及有別於歐洲風格的異域色彩。他沉默寡言，離群獨處，一雙靈巧而敏感的手不是在地上或紙上畫畫塗鴉，就是用泥土木頭捏揉雕刻。他喜歡描繪祕魯的一切：羽毛蛇神，太陽神廟，土著人民，穿著利馬傳統服飾的媽媽……雕刻的東西也往往是一些記憶中的小神像，以前的朋友和僕人的胸像……愈是遠離了的事物，愈顯得特別珍貴。小高更的繪畫和雕刻的作品與實物相較，雖然在外形上不

23

是完全相同，但卻十分傳神。人物的眉目間神韻豐盈，栩栩如生，還帶有少年兒童特有的質樸童趣，常常讓周圍的朋友同學讚嘆不已。

老師們雖然時常為小高更的暴躁執拗感到頭痛，卻又對他的才華和不同於其他孩子的氣質偏愛。一次，小高更在學校裡受到一個比他大的孩子的嘲笑，那個男孩給他起了個外號叫「小野人」，這在當時是對非常粗魯、不文明的人的形容詞。當時，小高更正伏在桌子上，專心致志地拿著一截木椿刻著以前在利馬太陽神廟裡見過的木柱浮雕。那個孩子被同學們圍在中間，朝小高更叫著這個新外號，引起大家的陣陣哄笑。愛面子的小高更實在忍無可忍，「啪」的一聲扔下手中的木椿，猛然起身向那個孩子撲過去。同學們一陣驚呼，看著兩個人在地上激烈地扭打起來，一時間都忘記上去拉架了。最後，小高更憑著一身的力氣和胸中的憤怒，將對方打得頭破血流。

小高更常常因為各式各樣的原因陷入到這種麻煩之中。

面對這種情景，老師感到十分為難。這次，老師把高更的母親叫到了學校，讓她回家好好管教這個野性十足的男孩。

在談話的最後，老師對她說：「其實，別看高更這孩子外表強壯，但我能感覺到他的內心十分敏感細緻，有著藝術家一般的豐富情感和才華。他氣質異稟，未來很容易走上極端。我的意思是，今後他要麼會成為一名出類拔萃的天才，要麼就是個一敗塗地的蠢人，反正必定不會是中庸的等閒之輩。」

　　高更十一歲了，家裡繼承的遺產也漸漸坐吃山空。為了維持生計，母親變賣了一些財物，開了一家縫紉店，靠幫人們縫縫補補支撐家用。由於瑪麗熱情經營，因此縫紉店雖小，生意倒也還不錯。在為生活操勞的同時，她還記得老師曾經評價高更的話，於是決心將兒子送到神學中學讀書，希望神學學校的嚴格管理能夠讓高更好好收斂一下自己的脾氣。

　　很多年後，高更在回憶起這段神學中學的歲月時，感嘆它在自己塑造世界觀方面造成了巨大作用。儘管從那時起，已有許多人對神學學校的教育方式大加鞭撻，認為它禁錮了孩子們的思想，扼殺了兒童的天性，但是高更始終認為他在這裡獲得了很大進步。是學校的教育教會他要疾惡如仇，憎恨偽善、說謊和搬弄是非的不道德行為；教會他要追隨自己的內心並且堅持下去，凡是違反自己的本能、感情和理智的事情都不可去做。在這裡，高更鍛鍊得更為堅忍、內斂。

　　然而在當時，這種嚴格刻板的模式讓正年輕氣盛、血氣方剛的高更感到牴觸和反感，漸漸變得叛逆和自我封閉。

　　於是，安靜時，高更就會自己默默坐在一旁，冷眼觀察著老師和同學們的一舉一動，將他們的動作、神情當作藝術品一樣欣賞；不安分時，他又熱衷於製造種種惡作劇，享受幸災樂禍的歡樂。而且他的手段往往十分高明，讓老師難以找到始作俑者。即便偶爾被發現而受罰，他也甘於承擔懲罰的後果，以此來排遣心中的寂寞和苦悶。每次回家，當母親和叔叔問起他

在學校的生活時，高更不是默不作聲，就是言辭敷衍。他們也能看出孩子臉上的不悅和心中的不情願，因此，高更後來從神學寄宿學校轉學到巴黎的一所普通中學讀書，一段時間後又來到了奧爾良的中學。

高更在中學生涯中顯露出了他成為一名商人和領導者的潛力。有一次，高更帶了幾顆當時男孩子間流行的彩色彈珠回家。母親見狀，馬上板起面孔，厲聲責問這是從哪裡來的。高更低下頭，說：「是我用自己的塑膠球跟別人換來的。」「什麼？」母親聽說，一臉吃驚：「保羅，這是你跟別人換來的？你居然跟別人做交易！」在瑪麗看來，「交易」是一個粗俗的詞彙，是一種應當受到鄙視的行為。一說到交易，就讓人想到商販的奸詐狡猾，大概只有不務正業、總是動歪腦筋的人才會去進行這種工作。「以後不許你再與同學做交易了！」

然而，瑪麗也只能在發現時對高更加以訓斥，卻無法真正阻止孩子的這種行為。簡樸的家庭生活讓他沒有多少零花錢，孩子愛玩的天性又促使他想盡各種辦法蒐集玩具。

因此，高更總是用自己已有的物品與其他人交換，而他往往能夠用很普通的小東西換得更為值錢、更為新奇的物件。

儘管在很多人看來，高更的性格是孤僻和奇怪的，但他在學校仍然擁有相當一些支持者和追隨者。這個年齡段的孩子們一般都活潑好動，而高更的沉鬱果決讓他顯得十分成熟，具有很大的權威性和威懾力。事實證明，高更確實是一個非常有主

見的人，決定了的事情就會義無反顧地去做，甚至到了頑固執拗的程度。

在奧爾良讀了兩年的預科學校後，高更逐漸對這種平庸的生活方式感到萬分膩煩。他常常受不了母親和姐姐，覺得她們目光短淺，只是汲汲於眼前的生存狀況而缺乏對美的追求和熱情。儘管他仍愛著她們，卻不想繼續這種無聊的生活，希望外出闖蕩一番。高更對畫面擁有極度的敏感，很多場景作為圖畫永久儲存在他的腦中，成為一根不時撩撥著他心靈之弦的手指。他曾在奧爾良見過一個肩上扛著包裹和棍子的風塵僕僕的旅行者，這個形象深深鐫刻在他的腦海中，對他充滿了吸引力和誘惑力。九歲那年，他就找了一根木棍扛在肩上，一頭挑著用手絹包著沙子的包裹，想要跑到邦迪樹林中去。「我總是有一種想要逃跑的奇怪欲望。」這種欲望可以說在高更的全部生命中如影隨形，那個旅行者的影子從未隨著歲月而褪色消逝。法國對他而言彷彿是一座失樂園，終其一生他都在試圖逃離世俗和文明人的平凡生活，逃向一個原始野性、充滿了藝術和美的自然天堂。

因此，在十七歲這年，高更向家人宣布了一個大膽的決定——隨船航海，去做一名水手。

母親瑪麗聽聞這個消息，彷彿被一道霹靂當頭擊中。

她驚慌失措，焦慮不安，想盡一切辦法苦口婆心勸說兒子，希望他放棄這個荒唐的念頭。然而，高更頑固任性起來是

沒有人可以阻攔的，就像他的外婆弗洛拉一樣執拗。即使母親一再妥協，同意讓他先進入海軍學校學習一段時間，獲得必要的訓練後再談上船的事，高更也絕不退讓，堅持自己的想法。高更在學校中有一位要好的夥伴，他的父親就在船上工作。透過這一層關係，高更在「盧奇塔諾號」上謀得了一個職位。瑪麗攔阻無果，知道兒子的意願九頭牛都拉不回，而且他又已經找到了合適的容身之處，就只得放手讓兒子自己去海上闖蕩。

　　西元一八六五年十二月，高更登上了嚮往已久的三桅船，成為一名輪機見習生，在勒哈弗爾港和里約熱內盧之間往返穿梭。儘管一隻輪船就像一座水上監獄，活動的範圍非常有限，但是浩瀚蒼茫的大海卻由此打開了他的視野和胸懷，讓他像一隻展翅的海鷗，接受風雨的歷練。

　　高更在船上生活得儘管艱苦，卻十分開心。他當時雖然已經是一個十七歲的青年，看起來卻仍然像一個十五歲的孩子一樣。有著四分之一黑人血統的通巴海爾船長是一位待人非常親切的老伯，他對高更十分照顧，經常操著有些粗啞的嗓音分派任務，看到高更工作完成後，就用一雙飽經風霜的粗糙大手拍拍高更的腦袋，表示肯定和讚許。船上的二副則是一個肚子裡裝滿故事的人。每當晚上歇工後，夜深人靜時，高更總是願意跑來與二副待上一刻鐘，聽他講自己聽說和經歷過的舊聞趣事。

　　有一次，二副在清洗甲板時不小心跌入海中，貨船上卻沒人發現，逕自駛遠了。幸虧那兩天天氣不錯，沒有狂風大浪，

他又抱緊拖把沒有撒手，因此在掙扎漂浮了兩天兩夜後，被一艘經過的輪船發現並救起。這艘船在行經一座太平洋中的小島時泊岸，船上所有的人都到島上停留休息。二副被島上的熱帶美景和熱情的島民所深深吸引，因此當船隻起航時，他並沒有隨船前行，而是戀戀不捨地在島上逗留了很長一段時間。二副在這段日子裡的生活猶如天堂一般，不僅能夠終日享受原始自然的奇異風景，還作為遠道而來的客人而受到島民的熱情款待。直到下一艘航船停泊在此時，他才隨船離開島嶼，告別了神仙般的生活。當回憶起這段經歷時，二副的目光中充滿憧憬和惋惜：「唉，都怪我實在太愚蠢了！那實在是我生命中最幸福、最愉快的日子了。那個島上的人們雖然並不十分開化，但都非常熱情善良，富有愛心。法國雖然號稱是文明世界，但是人與人之間充滿了虛偽欺詐，又有什麼可驕傲的呢？我現在每天在海上過著漂泊無定的生活，無時無刻不在懷念島上的日日夜夜。你說我為什麼這麼愚蠢，不在那裡繼續生活下去呢？我多麼想再次回到那裡啊！」

　　高更背靠著二副，舉目望著夜色中低嘯的大海和明朗的星空，靜靜聆聽著這個充滿傳奇色彩的故事。他彷彿已經置身於那個美妙的小島之上，被歡笑熱忱的人們包圍著，大家一起圍坐在篝火旁邊，吃著水果和野味，這幅畫面多麼動人！他的思緒漂浮起來，隨著綿綿海浪起伏著。也許，高更的未來之路在這一夜已經啟程。

　　高更在海上度過了六年的時間。他從輪機見習生升為船舵副手，後來又換了另一艘輪船工作。在商船上歷練了三年之後，高更於一八六八年開始在海軍中服役，效力於巡邏戰艦「吉隆姆・拿破崙」號。他跟隨不同的船艦行駛於各個大洋的波濤中，幾乎周遊了世界。海上生活暫時滿足了他的逃亡夢想，使他迅速成長為一個閱歷豐富、體格強健的男子漢。

　　西元一八七一年，高更二十三歲。他從海軍退役，重新踏上了法國堅實的陸地。

第 2 章　初入印象派之城

偷竊到一顆璀璨的丹麥明珠

　　在多年的海風吹拂和海浪拍打中，高更漸漸成長為一名成熟的青年。他的身材已經發育開來，像父親一樣高大魁梧，行動迅捷；皮膚經過常年的風吹日晒變成健康、富有光澤的小麥色；腰直肩寬，雙手粗大有力，雙腿走起路來非常沉穩；面部稜角鮮明，鼻峰高聳，眼窩深凹，顴骨突出，一雙眼眸如大海一般深邃，唇上髭鬚讓他顯得比實際年齡要更成熟一些。

　　在高更漂泊的海上生活期間，通信十分不便。他雖然有時會給家中寫信報告自己的近況，也能偶爾收到來自家中和朋友的信件，但是這些交流不僅次數非常少，間隔的時間也很漫長。可以說，在絕大多數時間裡，高更與母親和姐姐是隔絕的。因此，當他帶著簡單的行李風塵僕僕踏上巴黎的土地時，擁擠的人群中沒有來迎接他的人。

　　事實上，在高更離家的這段日子裡，家中發生了許多變故。他們原先位於奧爾良的舊居在普法戰爭中灰飛煙滅。

　　姐姐嫁給了一位智利商人，遠走他鄉。女兒離開身邊，母親靠縫紉店的工作勤勉度日，心中卻從未斷絕對兒子的牽掛和擔憂，終日鬱鬱寡歡。後來，她從奧爾良移居巴黎，投靠了她的母親弗洛拉的生前好友古斯塔夫・阿羅沙。雖然生活上有了保障，但瑪麗的憂鬱心情卻並未得到緩解，最終於西元一八七一年抱憾而逝。

一些消息高更已透過好友寄來的信件略有耳聞，但他沒想到，自己甫一回鄉，擺在面前的就是這樣一種殘破流離的現狀。現在，他站在繁華擾攘的巴黎街頭，卻成為了一個無家可歸的孤獨旅人。

但是，多年的歷練不僅在外貌上將高更變得強壯，也使他的心智更為成熟堅韌。他在心中很快調整好情緒，作了初步的打算和規劃。他先找了一家小旅館住下，洗去一身塵垢，換上乾淨衣物。接著，他重新整理了一下箱子中的各種信件材料。所幸母親臨終前已為自己這個任性執著的兒子進行了安排，將他託付給了好友阿羅沙。於是，一番休息整頓後，高更啟程去拜見這位阿羅沙叔叔。

阿羅沙家族與高更一家關係甚篤，從高更的外祖母弗洛拉開始往來就十分密切，高更的父親克勞維斯也與阿羅沙是至交。阿羅沙在巴黎銀行業有著相當重要的地位，為人忠厚誠懇，也十分愛惜人才，因此不僅在金融圈中人脈很廣，生活中也有著不少好朋友。他在高更幼年時候，就對這個個性十足的頑皮男孩印象深刻，認為他頭腦聰明，氣質不凡；加上他與克勞維斯夫婦的深厚交情，當瑪麗請求他扶助高更時，他便一口答應下來。這回高更前來拜訪，阿羅沙瞧著自己面前這個年輕人，覺得他比小時候更加成熟，富有個人魅力。阿羅沙信守承諾，很快憑藉自己的人脈為高更在拉菲爾特街的布爾丹證券

交易所謀得了一個股票經紀人的職位。這在當時是一個賺錢容易、社會地位又高的令人羨慕的職業，高更也由此步入了上流社會的生活，在巴黎扎下根來。

高更在海上的生活讓他像水手一樣放蕩，用他自己的話說，甚至有點「道德淪喪」的意味。他曾幫助別人傳遞信件，從而與收信的美麗女子共度良宵；也曾與船上的女乘客在一個擺帆的船艙裡情意綿綿。但是，這些都只是一時歡愉，是常年在海上的年輕人們排遣寂寞無聊、滿足自然欲求的一種生活方式，無法從根本上滿足高更那顆渴望停泊、渴望家庭寧靜溫馨的漂泊心靈。尤其是當家已不再是家，一個人獨自在巴黎打拚的時刻，他是多麼希望在滿街燈火中能有那麼一盞屬於自己，多麼希望能有嬌妻愛子陪伴在側，給予他撫慰！

就在這個時候，他認識了來自丹麥哥本哈根的梅特‧蘇菲‧加德。

梅特是陪伴一位哥本哈根工業家的女兒瑪麗‧赫加亞爾一同來巴黎遊玩的。兩個女孩子同行，為了安全起見，選擇了住在奧貝夫人的公寓式旅館裡。奧貝夫人在當地的藝術圈中頗有一點名氣，她自己本身就是一名雕刻家，雖然才華並不卓著，但是始終對藝術充滿了興趣和熱情。她對人熱忱慷慨，尤其是對於活躍在巴黎的落魄藝術家們特別尊重和照顧，樂於為他們提供一些便宜酒水和歇腳之地，也常常加入他們關於繪畫和雕刻的激烈爭論。友善的服務、熱鬧的氣氛和乾淨的環境，讓這

家酒館兼住宿的小旅店生意十分興隆。瑪麗和梅特兩人覺得這裡是一個既乾淨安全，又能很好地了解這座藝術氣息濃厚的浪漫都市的絕妙之地。

　　一直以來對藝術十分傾心的高更自然也是這裡的常客。這天，他又像往常一樣來到奧貝夫人的店裡，點了一杯酒，聽旁邊煙霧籠罩的人們談論著剛剛舉辦的印象派展覽。「要我說啊，莫內（Oscar-Claude Monet）絕對是印象派中的領袖，不僅筆法是他們之中最為成熟的，而且對光影的把握實在太出色了。」「那是因為你沒有仔細研究塞尚（Paul Cézanne）的靜物畫啊！莫內是不錯，但是我倒是更欣賞馬奈（Édouard Manet）……」「什麼印象派，我看啊，他們都是一群不會畫畫的人！根本不懂得真正的藝術！」一群人你一言我一語地高聲爭論著，高更雖然背對著他們，卻一直在側耳細聽。

高更為妻子梅特所繪水彩畫

　　然而這時，他的注意力突然從那堆吵嚷的人聲中脫離出來，轉移到剛剛走入視線的女孩身上。雖然靠近門邊的那位看上去氣質更為高貴，但是走在裡側的女孩卻更為吸引人。她一頭蓬鬆的金色捲髮在腦後高高挽起，挽成一個活潑的髮髻，前額的髮際線以下是一排短而捲的瀏海，頸邊垂落著幾絡碎髮，被衣領擋住，輕輕翹起；她的體格比較高大，肩膀圓潤，身骨頎長，曲線優美，給人一種真摯坦誠的印象；皮膚是北歐人典型的白皙膚色，臉頰卻略帶紅潤，讓人覺得健康開朗；臉部輪

廓十分立體，一雙眼睛在笑起來時輕鬆地微彎著，閃動著迷人
的神采。她的穿著也十分得體，展現出一位年輕女性特有的青
春朝氣和芬芳體態。

高更為妻子梅特所繪油畫

　　這位女孩在一眨眼的瞬間也看見了高更，並快速地打量了
他，在心中留下了一個第一印象。她眼中的高更雖不是十分英
俊，卻自有一種倜儻態度；他坐在那裡，雖然看不出具體身
高，但是身量不小，身材勻稱結實，一看就是經過了長期的磨

練；他鬍鬚刮得非常整潔，穿著乾淨整潔的西裝，不像是常在這家酒館裡逗留的流浪藝人們一樣邋遢；與旁邊爭執的人們相比，獨自飲酒的他多了一些沉靜穩重；尤其值得注意的是他的眼神，當目光掠過的時候，她能夠感受到對方也頗有欣賞之意。

兩位女孩坐到吧臺旁，一人點了一杯咖啡。高更沒有錯過這個機會，非常自然地走了過去，與二人攀談起來。

就這樣，他們結識了彼此。高更漸漸了解到，眼前這位美麗的女子叫梅特，比他小兩歲，今年芳齡二十三。她的父親泰奧多爾·加德是丹麥的一位法官。父親去世之後梅特家舉家遷到哥本哈根，投奔了外婆。從十七歲開始，梅特就在政治家埃斯楚普家擔任家庭教師。她的生活經歷雖然平凡瑣碎，但也使她成長為了一名非常有修養的女性。

此時的梅特對高更而言，正如降入凡塵的阿佛洛狄忒（Aphrodite），為他帶來美與愛的雙重享受。高更墜入了愛河，他曾在給赫加亞爾夫人的信件中將梅特形容為「一顆丹麥的稀世明珠」。兩個人時常約會，無論是巴黎的車馬、樹木繁蔭的街道、灑滿落日餘暉的河邊，還是人聲喧囂的咖啡酒館，高雅風流的劇院展會，都曾有過兩人的身影，他們之間的感情也愈加深厚。很快，西元一八七三年十一月二十二日，他們到巴黎德魯奧街九區市政廳辦理了結婚手續，並在肖沙街路德派教堂步入了婚姻的殿堂。

初入藝術殿堂

　　高更當年在海軍服役時，除了每日必須完成的工作，就靠一支畫筆來打發時光。像在學校中一樣，一支筆一張紙，或是一把刻刀，就可以為他帶來最愉悅的享受。高更現在雖然身為股票經紀人，每天向人們解股票走向、分析股票動態，但實際上他的心思和興趣並不在於此。這個工作對他而言只是賺錢養家的手段，就像一具起著支撐作用的軀殼。真正使其變得鮮活的內在靈魂是他所熱愛的藝術。

　　在巴黎安頓下來之後，高更便在布呂埃爾大街上租下了一間屋子當作畫室。每天下班後，他都習慣到巴黎藝術家們常聚集的酒館和咖啡館中坐坐，聽聽關於藝術界的新聞和評論；然後再回到家中，在畫板上塗抹描繪，或是雕刻一些小樣。這是他一天之中最放鬆、最沉迷的時刻了。

　　要說高更在布爾丹證券交易所中也不是一無所獲，正是在這裡，他結識了埃米爾·索菲奈克。索菲奈克也是布爾丹證券交易所的職員，同時也是一位畫家。他來自於阿爾薩斯省，個子並不很高，蓄著絡腮鬍，眉眼有些下垂，讓他的外表看起來溫和有禮，有謙謙君子之風。

　　但是索菲奈克內心中卻燃燒著對藝術的灼灼熱情，鑑賞眼光也十分前衛，非常欣賞剛剛興起卻飽受正統學院派抨擊的印象派繪畫。當談起這些時，索菲奈克的謙和拘謹都消失殆盡，

變得神采飛揚，興致勃勃：「莫內現在風頭正勁，尤其是之前展出的那幅〈日出・印象〉（*Impression, soleil levant*），你們看看當時的轟動！但是我覺得這個作品絕對不會是他止步的巔峰。你們有沒有人見過他最近的作品？我看莫內更加注重對光與影的把握了，在色彩技巧上也多下了很多功夫。這種風格倒是名副其實，越來越像是一種瞬間的印象了。」

　　有了這樣一位志同道合的朋友，高更的生活變得豐富了許多。索菲奈克在鑑賞方面獨具慧眼，常常有相當精妙的見解，品評起當下的藝術來頭頭是道。他本人也曾進行過創作活動，還在巴黎美術學院的比賽中獲得過獎項，但這些都是很早以前的事了。在高更看來，索菲奈克也許更適合去進行藝術評論、投資或收藏，他本身並非一名獨具天賦的藝術家。高更見過他的繪畫作品，雖然不是毫無價值，但是無論是在立意、筆法還是技巧上，都顯得新意不足、功力不夠。但是索菲奈克的功勞在於鼓勵高更不要止步於欣賞，而要大膽進行創作。他看出這位朋友身上蘊含的才華和潛力，不僅時常邀約高更去參觀美術展覽，將自己收藏的作品拿出來共同鑑賞，更勸說他要自己動筆才能有更深刻的領悟。高更也經常邀請索菲奈克來到自己的畫室，請他欣賞自己創作的繪畫和雕塑作品，提出中肯的意見和建議。可以說，是索菲奈克引領高更踏上了追求藝術的道路。

　　結婚後，高更有了一個可以依靠的安寧港灣，不必再為了

消解孤寂而四處尋歡作樂。他將原來的畫室也搬回到家中。丈夫在家中舉著畫筆，於畫板前盡情塗抹揮灑，常常過於專心而忘記了時間；妻子在一旁安靜觀賞，偶爾出聲詢問誇讚，適時提醒丈夫該去吃晚飯了 —— 這種琴瑟和鳴的場景是高更一生的婚姻生活中最溫情的畫面。這時的梅特為自己的丈夫有如此的才華而感到高興和自豪。他既能在外面賺錢養家，那麼回到家中發展一下自己的愛好又有何不可呢？既能讓家中充滿藝術氛圍，又能從中獲得身心的放鬆和愉悅，可謂是兩全其美了。在這樣和諧美滿、其樂融融的家庭生活中，高更夫婦於西元一八七四年八月迎來了第一個幸福婚姻的結晶 —— 兒子埃米爾。

沒錯，高更最初的藝術行為確實只是一種消遣和娛樂，無論是親人朋友還是他本人，都沒有認真思考過將之變成自己畢生的工作和事業。但是，高更確實在這條道路上越走越遠了。

高更的妹夫梭羅是一位職業畫家，當他來到高更家中做客時，發現高更也是一個痴迷於藝術的人，就順便觀摩了一下畫室中的繪畫和雕塑作品。仔細看下來，梭羅對高更的一些草稿小樣感到十分驚異，認為他確實具有獨到的領悟力和感受力，於是對他進行了認真的評點和指導。這樣一來，高更也認識到了自己潛力，因此深受鼓舞，將越來越多的業餘時間投入到藝術實踐中。在索菲奈克的建議下，他來到克拉羅西學院聽課，

在這裡接受系統的基礎繪畫訓練，由此打下堅實的專業基礎。

不應忘記的還有高更的監護人古斯塔夫‧阿羅沙先生。阿羅沙不僅在巴黎的金融界頗具聲名，在收藏界的地位也不可小覷。而他的偉大之處在於，他並非一味關注已經成名之人的名作，而是還收藏了許多當時還不甚出名或者飽受爭議的畫家的作品，比如德拉克洛瓦（Charles-Henri Delacroix）、庫爾貝（Gustave Courbet）、畢沙羅（Camille Pissarro）、杜米埃（Honoré Daumier）等等。接觸並浸潤於這些處於古典主義向印象派過渡時期的浪漫主義大師們的作品，無疑會讓人深深震撼於他們所傳達出來的創造力，高更大開眼界，深受啟發。閒暇之餘，阿羅沙還會主動提筆臨摹，水準達到了相當逼真的程度。自己臨摹多了，對畫作的理解力和領悟力也就自然而然地提高了。

拿破崙時代的藝術崇尚古典，因此古典主義成為藝術的主流，以路易‧大衛（Jacques-Louis David）為代表。此後，古典主義分化為兩派，一是重視線條與形態的安格爾（Jean Auguste Dominique Ingres）（西元一七八〇至一八六七年）等人，一是重視色彩的運用的德拉克洛瓦等人。最終，色彩一派獲得了勝利，形成了後來的浪漫主義。浪漫主義在形式上強調別開生面的色調，活躍奔放，

擺脫拘束；在內容上注重表現熱情的題材，親切平易，反映現實。相比於古典主義的權威勢力和貴族氣息，浪漫主義可以說是真正具有了「現代性」意義。

德拉克洛瓦（西元一七九八至一八六三年）是法國藝術家，繼承了文藝復興以來的各個流派，是浪漫主義的先驅，對後來的印象主義影響極為深遠。他的作品〈自由引導人民〉（*La Liberté guidant le peuple*）是浪漫主義的代表之作，描繪了西元一八三〇年「七月革命」的恢宏畫卷。整個畫面展現了驚天動地的戰鬥場面，人物刻畫逼真。浪漫主義色彩集中呈現在畫面正中的女性身上，這一象徵形象寓意在自由女神和三色旗的帶領和感召下，法國人民為了自由浴血奮戰的崇高精神。

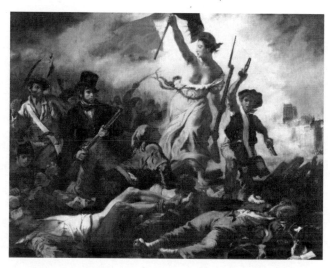

德拉克羅瓦〈自由引導人民〉（西元一八三〇年）

「臨摹其實是一種讓自己與作者直接溝通的捷徑。臨摹之前，首先要仔細研究原作：為什麼要運用這樣的色彩搭配，為什麼進行這種構圖，為什麼將人物這樣布局，透過怎樣的筆法才能達到這種效果……這些都是我們要隨時考量的因素。不過，要想臨摹得更像，就必須抓住原作畫家的心理，了解他們對藝術和美的理解，他們追求怎樣的藝術效果。」接著，阿羅沙又具有針對性地對高更的臨摹作品一一進行品評指點，指出它們與自己所收藏作品所體現出來的風格有何差異，為什麼會造成這些差異。阿羅沙指著這些新人畫作，對高更說：「我與這些畫家們大多有些交情，他們都才氣十足，只不過個性脾氣也都像他們的才華一樣不受約束。在這些人裡面，畢沙羅是一

個誠懇友善的人，畫家們也大都與他交好。好在我同他比較熟悉，可以引薦你們認識一下，對你的藝術學習想必會有很大幫助的。」

就這樣，在阿羅沙的推動下，高更認識了畫家畢沙羅，漸漸開始步入藝術的輝煌殿堂。

印象派的魔力

到了一八七○年代，工業和科學真正的蓬勃發展已經前行了近半個世紀。人們在物質分析上取得了卓著的成果，世界正如一塊燒紅鍛造的烙鐵，每一朵火花都是一個新奇蹟的誕生。習慣於偏離實用思想的藝術被猛然拉回到現實軌道之中，與科學一樣，它們都已不再是一種單純的表達方式。藝術家們的豐富想像受到了前所未有的衝擊，新鮮的科學在原本的兩個平行世界之間打開了一扇轉換門，將藝術家們引入一個新的探索征程。

西元一八七四年三、四月間，一群不願循規蹈矩、不受傳統畫派約束的藝術家們，在巴黎卡普辛大街三十五號的攝影師納達爾工作室中，別出心裁地將自己命名為「畫家、雕塑家、雕刻家和其他藝術家的無名協會聯合會」，舉辦了一場集體展覽。這次展覽有畢沙羅、莫內、雷諾瓦（Pierre-Auguste Renoir）、西斯萊（Alfred Sisley）、馬奈、塞尚（Paul Cézanne）等二十九

人參加，共展出了一百六十五幅作品。這群展出作品的人既沒有發表宣言，也沒有統一的組織，正如他們的名稱一樣，是一次自發的聯合行動。但是，「無名」並不意味著默默無聞。來參觀的人不少，然而其中很多人並非是抱著欣賞的態度前來的，他們嘴角上掛著譏諷的微笑。

工業革命肇始於十八世紀後期，不僅促進了經濟的蓬勃發展，還在藝術領域催生了新的變革。化學、電力、機械等方面的發現使藝術家們開始在科學中探索：表現題材從神壇和宮廷中走出來，更加注重世俗風俗，展現生活熱情；表現手法上的構圖、色彩等融入了透視、光線等因素。居斯塔夫‧庫爾貝（Gustave Courbet）（西元一八一九至一八七七年）是這個過渡時期的代表之一，作品注重展現真實，如〈畫室〉（*L'Atelier du peintre*）、〈採石工人〉（*Les Casseurs de pierres*）等都是他的代表作。

正是這次展覽，冠以他們一個共同的名號——「印象主義者」，他們的作品風格也被稱為「印象派」。不過，這既非什麼溢美之詞，也不是鼓勵之語。事實上，他們的作品在社會上引起的，與其說是一場轟動，不如說是一片哄笑：亂七八糟的構圖，模糊不清的形體，像是打翻了調色盤的著色，不知所云的中心主題……「簡直比毛坯的糊牆紙還要粗劣！」

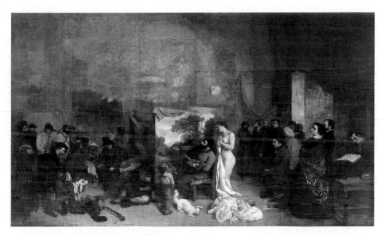

庫爾貝〈畫室〉（西元一八五五年）

〈日出‧印象〉

是法國畫家莫內在西元一八七四年展出的作品，描繪的是勒阿弗爾港口清晨的景象。這次展覽因這幅畫而得名，這群藝術家因此被稱為「印象派」畫家。印象派於一八七○年代興起於法國，強調在自然的光線下捕捉瞬息萬變的色彩，對於繪畫最大的貢獻在於對色彩語言的發掘。印象主義不僅存在於繪畫領域，也是一個著名的音樂流派，代表人是法國作曲家德彪西（Achille-Claude Debussy），其經典作品有〈牧神午後〉、〈春天〉、〈大海〉（*La Mer*）等。

其中最具代表性的非莫內的〈日出‧印象〉莫屬。這是法國勒阿弗爾港口的一個清早，晨霧瀰散，水面上也漸漸蒸騰起

一層溼潤的水氣；朦朧中，太陽的輪廓特別鮮明，孤獨的紅色在海面上劃下長長的一抹；延展出來的霞光還並不十分明朗，將海水染成淡淡的紫色；港口中的小船也剛剛醒來，緩緩漂浮著，逆光看去，只留下輪廓模糊的暗影；遠處的碼頭和工廠在霧氣中影影綽綽，依稀難辨。「哈哈，這是什麼印象？如果猴子有一盒調色盤，也能畫成這個樣子！」「這些莫名其妙的作品擺在一起，簡直就是一次『印象主義者』們的展覽！」「印象派」由此得名，並為藝術家們自己所認可，從此成為西方美術史上具有獨特地位、影響深遠的一章。這樣的結果，恐怕是當時的評論者和藝術家們自己都未曾料到的吧。

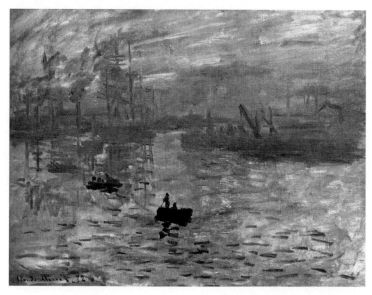

莫內〈日出‧印象〉（西元一八七四年）

　　卡米耶‧畢沙羅是這一時期印象派的代表人物之一，對於這一畫派本身來說，他所造成的作用甚至超過莫內。在傳統畫派的打壓下，印象派可以說是在絕壁的縫隙中頑強生存、茁壯成長起來的，單獨靠哪一個人的意志和能力都很難獨撐下來。因此，這些在冷嘲熱諷之中堅持自己繪畫風格的印象派藝術家們，依靠相互的欣賞和扶持，圍攏成了一個鬆散的大家庭，在這中間的「家長」就是畢沙羅。

　　高更認識他的時候，畢沙羅時年四十四歲。他有長而濃密的鬍鬚，遮住了整個嘴部和下顎，顯得有些嚴肅；面頰比較清瘦，但因為鬍鬚而感覺比實際豐滿生動很多；身材不高，穿著常常比較寬鬆隨意。畢沙羅雖然看起來沉默威嚴，但是實際上卻是一個十分隨和友善、熱烈忠厚的人。他出生於西印度群島中的聖托馬斯島，父親是一位西班牙──葡萄牙裔猶太人，母親兼具歐洲和土著的血統。畢沙羅的父親在島上經營一家商舖，生意不錯，家境殷實，本希望兒子繼承家業，沒想到畢沙羅卻傾心於繪畫。他曾流浪到委內瑞拉作畫，後來去往法國學習繪畫。粗野的鄉間一般為學院派所不齒，在他們眼中，只有精心營造布局的畫室才是正經的繪畫場所。但是畢沙羅卻熱愛這些戶外的圖景，田野在一天中的變化、參差的光線陰影，都比畫室中的模特兒和靜物要豐富生動得多。

　　畢沙羅的室外嘗試吸引了越來越多不願落入窠臼的人加入

進來，追隨其後的有莫內、雷諾瓦、西斯萊、巴齊耶、塞尚、馬奈……他們常常在一家名叫蓋布瓦的咖啡館裡聚會，探討繪畫發展的走向。畢沙羅還有一間私人畫室，正是在這裡，他結識了這些扛起印象派大旗的藝術家們，與他們建立起深厚的友誼，共同探索著一條別具一格的道路。也正是在這裡，他會見了高更，讓這位新人嗅到了新生畫派萌芽壯大的新鮮氣息。

　　高更一直以來就沒有放棄自己的藝術實踐，長期臨摹、創作繪畫和雕刻作品。他早已注意到從德拉克洛瓦、柯洛（Jean Baptiste Camille Corot）、庫爾貝等人開始發生的藝術轉型，無論是作畫的主題還是方法，都在悄無聲息地發生著改變。但是，直到高更被阿羅沙引薦給畢沙羅，他才逐漸發覺自己所面對的是一個多麼寶貴的寶庫和一片多麼廣闊的天地。

　　在高更初次拜會畢沙羅時，畢沙羅就熱情地邀請他留下來，在自己的畫室中共進午餐。起初，高更的工作讓畢沙羅認為眼前這個年輕人不過是一位嚮往藝術、想要獲得藝術薰陶的門外漢；然而經過一陣交談，又看了高更帶來的自己的手稿作品後，畢沙羅才感覺到他是一位心底深處充滿熱忱和信念的可造之材。

　　「我在阿羅沙先生那裡看過您的作品，還曾借回去臨摹過。不過，我怎麼都不能找到那種光線變幻的感覺，從一個角度看上去是明亮的，但是換個方位，似乎能看到光芒漸逝的陰影似

的。我試圖從細處入手進行還原，但結果還是很不理想。」高更謙遜地吐露著自己的疑惑。

「你這個問題也是我在最初嘗試時遇到的困難。其實，光線賦予這個世界以不同的明暗變化和色彩，就像同一張面孔上會流露出喜悅、驚訝、痛苦、平和、恐懼等千變萬化的表情來一樣，不同光線下的景色也是千差萬別的。如果將每一個細節都描繪得纖毫畢現，反而會失去整體的韻味，局部的精確也可能造成總體色彩的失真。因為每一個明暗色調的搭配不是稍縱即逝就是深藏不露，讓人們的眼睛無法準確捕捉到一個完全精確的畫面。所以，你可以試著反其道而行之，用團塊狀的色彩來表現，將調色板上的工作直接搬到畫布上去。」畢沙羅吸一口菸，語調平和有力。午後的光線透過畫室的玻璃投灑在他的身上，裊裊的輕煙彌合於陽光之中，如同一幅詩意朦朧的斑駁畫作。

這種嘗試對於具有旺盛熱情和蓬勃創造力的高更來說，無疑產生了巨大的吸引力。透過畢沙羅，高更漸漸了解到，還有很多畫家也在從事著這種試驗。他也去看了卡普辛大街那次轟動一時的展覽，不過他的態度不同於事後那些報紙文章中戲謔輕薄的態度，他反而更加認同這些「印象派」們的創作理念。

就拿莫內的〈日出〉來說，他所進行的戶外創作不僅僅取消了模型，也消除了物體本身的形態輪廓；用外在光芒投射反

映出來的色澤取代事物本身的顏色；不斷變幻移動產生的模糊感使畫面變得混亂。正是基於這樣的理解，印象派畫家們才會在筆端流瀉出對現實在另一層面上的描繪。為了抓住這種稍縱即逝的形象，他們快速運筆，顏色未加調和，就被鋪到畫布之上；近看無非是一些扁平凌亂的筆道，但是隔一段距離再望去，就會在整體上顯現出迷人的視感。

畢沙羅〈魯弗申的栗子樹〉

　　畢沙羅與高更的往來日漸頻繁。高更漸漸了解到，在畢沙羅生活最為窘迫的時候，阿羅沙先生購置了一批他的作品，從而為他解了燃眉之急，二人也因此建立起了深厚友誼。畢沙羅常常向高更講起印象派畫家們的淒苦生活：他自己剛出生不久

的兒子患病，因為家中過於貧困，沒錢醫治而夭折了；莫內的妻子在另一個城市生產時，他自己卻因為連一張火車票都買不起，而不能陪伴在妻子身邊⋯⋯畢沙羅提起這些，其實還有一層更深的含義：他是想用事實警戒高更，作為被主流市場所排擠的藝術，要想存在下去是一件極其困難的事情，如果不是因為心中的信念和追求，很難在這條坎坷之途上堅持下來。

高更心中雖然感慨唏噓，但是卻沒有為之所懼，就此止步。他依靠股票經紀人的工作謀生，但是藝術才是他靈魂的最終歸宿。畢沙羅見他仍然信念堅定，便轉而勸說他憑藉自己寬裕的經濟實力多購置和收藏一些印象派畫家的作品，這種做法一則可以幫助他們度過清苦的生活，二則可以方便自己在家中研習揣摩，三則可以多多發現有才華的新人。在一八七○年末至一八八○年初的幾年中，高更幾乎將所有的閒錢都用來購置繪畫和雕刻用品，以及他的朋友們的畫作。畢沙羅、馬奈、雷諾瓦、莫內、西斯萊、竇加（Edgar Hilaire Germain de Gas）、塞尚等人的作品，都大量出現在高更這一時期的收藏之中。

在困境中下定決心

高更為了能夠更好地投身藝術，保留了婚前所租的居所作為專門的畫室。每天下班以後，高更都會一頭紮進畫室之中，時而拿起收藏的畫作欣賞研究，時而自己鋪展開畫布塗抹施展。隨著他的收藏和自己的創作越來越多，畫室漸漸被塞得十

分擁擠。這裡面每一幅作品，都像是一塊又一塊的磚，在他腳下延展成堅實的道路。他在這間朝陽的房間中，每日伴著落日熔金到暮色四合，在跳脫的色彩和層次的筆道中避世，心中便一片安寧滿足。這成為生活中最大的慰藉。

　　畫室不僅是高更瑣碎生活的休憩站、藝術探索的起程點，他在那裡還結識了另一位志同道合的朋友 —— 房東的兒子布洛。布洛比高更大八歲，但是一旦談到藝術時，兩個人之間就毫無代溝了，彼此的心靈深深貼近，能體察到對方心中如火的熱情，理念也非常契合。布洛對壟斷話語權的官方沙龍深惡痛絕，它以一種居高臨下的姿態制定著社會的審美標準和規範，內裡卻由於漸漸脫離真正的現實而變得空洞衰朽，活力不再。他像高更一樣，對頑強發展的印象主義讚譽有加：「畫家們本來就不應該圍於一隅，而是應當將大自然奉為信仰，作為靈感源源不斷的來源。人類是大自然的一分子，蘊含於自然之中，延展開來的感官知覺也應融於其間。因此，藝術家們理應盡最大所能去發掘埋藏在內部的哲理和美感。」

　　布洛涉足藝術領域已久，因此在思想上要比高更成熟許多。同樣是欣賞印象主義的繪畫方式，高更的態度是無比熱愛，將自己沉浸其中，並以之為標竿不斷修正自己的作品；而布洛卻比較冷靜，他認為印象派仍然太過年輕，需要時間的打磨洗禮方能歷久彌堅。在暢談之中，布洛向高更表達了自己對於印象派的擔憂和希冀，這讓高更對他頗為欽佩。因此，當布

洛提議他涉足雕塑時，高更便欣然答應下來。

　　以前高更在繪畫之外也對雕刻有一些嘗試，但那只是停留在興趣層面的一些簡單粗糙的實踐，他並沒有真正嘗試過雕塑藝術。然而，他又是非常幸運的，初入此門便有布洛這樣的良師益友指引點撥。布洛與偉大的雕塑家羅丹有著很好的私人關係，他自己的水平也相當高。布洛帶領高更參觀了自己位於巴黎郊外的工作室，還為他提供了基本的雕塑用具。布洛告訴高更：「雕塑是在立體之中表現美。在繪畫中，人們用色彩的色調和明暗來表現光線，但是雕塑沒有色彩，它本身就體現著光線的變幻。」

　　初嘗過後，高更對雕塑的興趣有增無減，開始加入自己的思考，不斷嘗試使用不同的材質和手法來展現主題的氣質。現在，他又開始為妻子梅特雕塑胸像。在高更面前，梅特不像專業的模特兒那樣有一定的成規和套路，而是與日常生活中的大部分時刻一樣，隨意地坐著，臉上的表情平和安寧。她的面部雖然比較立體，但是線條卻很柔和，並不給人以咄咄逼人的架勢，而是顯現出一種溫柔的堅毅。在給丈夫充當模特兒時，梅特的心情是愉悅的：平時丈夫總是沉醉於自己的藝術天地中而忽略了自己，她雖然心有不快，卻又不好橫加干涉。現在，丈夫終於把他那藝術家的目光落在了自己身上，這無疑為他們夫妻間架起了一座溝通的橋梁。再說，又有哪個女人不希望擁有一座屬於自己的美麗雕像呢？

奧古斯特·羅丹（西元一八四〇至一九一七年）是十九世紀法國雕塑家，可以說是西方雕塑史上一位劃時代的人物。他集歐洲兩千多年來傳統雕塑藝術之大成，尤其是對優美的古希臘雕塑理解深刻；又不落窠臼，創造了二十世紀現實主義新雕塑藝術。他的作品透過線條和造型來表現豐富內涵，呈現出博大內斂的氣質。代表作有〈沉思者〉、〈青銅時代〉（*L'age d'airain*）等。

　　作品完成了。梅特左右端詳，覺得這尊雕像雖然與自己酷似，但更為端莊聖潔，而且好像還更抽象一些。梅特十分喜愛這件作品，她緊緊抱住丈夫，回報給他一枚喜悅而滿足的吻。的確，高更在這尊胸像中將梅特的輪廓弱化了，形成一種流暢的動感。他尤其注重移入印象主義繪畫中的光影對比，使光線彷彿水流一般流淌。營造出來的朦朧感和柔和感，使人物內在的精神氣質浮於外形之上，更為深邃包容。找到了這種感覺，高更一以貫之，繼續製作了一系列塑像，其中包括為愛子埃米爾做的胸像。他越做越順手，慢慢將印象派的精神融入作品之中，在立體的雕塑中發酵著對現實主義和理想主義的理解。

　　高更在沉浸於雕塑的同時，每個週末還會與索非奈克一造成藝術家們常常聚集的新雅典咖啡廳中待上一陣。畢沙羅向他們介紹道，其他的地方正在變得魚龍混雜、過於浮躁喧鬧，這些印象派的股肱們便漸漸聚集到這個環境優雅、友好周到、物

美價廉的地方。不僅畢沙羅自己常常光顧，莫內、雷諾瓦、竇加、馬奈、塞尚這些活躍和出名的印象派藝術家們也是這裡的常客。在這裡參加他們的聚會，可以旁聽到他們相互之間對彼此作品的點評指正，而且還能參與到他們的討論之中。在這裡，畢沙羅熱心地將高更介紹給莫內、塞尚等人，使他有了能與這些領導人物交流的機會。

高更結識莫內以後，臨摹了多幅莫內的作品並拿給他指正。他本以為會受到批評、遭到嘲諷，莫內甚至會不屑一顧，但是莫內卻給了高更以肯定：「畫得不錯，在色彩和技巧上可以說已經很成熟了。」大師的肯定讓高更深受鼓舞。莫內與高更的關係並不密切，但是他的言辭卻始終鞭策著高更向真正的畫家靠攏：「真正的畫家是忘我的，他們對外在的風俗觀念視而不見，只是被繪畫自身所打動。因此，他們所需要的不只是繪畫技巧，更是永不熄滅的滿腔熱忱。」

塞尚雖然加入印象派稍晚，但是他的畫風卻讓高更最為欣賞。無論是他筆下的靜物還是風景，都有一種渾厚沉靜的內斂氣質，而且並不滯澀，隱隱然有一種想讓人一探究竟的神祕色彩。塞尚的畫作大氣樸拙，意涵深遠。高更對塞尚的藝術進行過認真的研究，當他後來成為專業的畫家後，還曾與塞尚到自然中寫生。在高更收藏的作品中，塞尚的作品在數量上非常之多，也是他最為珍視的。

　　他後來在物質上十分緊張，需要靠出售以前收藏的畫作賺錢時，也不捨得將塞尚的作品賣掉。

　　塞尚的性格比較古怪孤僻。他不太合群，是一位厭惡應酬、獨來獨往的人，除了與畫家們進行藝術創作上的交流外，鮮與人來往，從來不在意任何人的誇讚或阿諛，也沒有什麼朋友。在他的理念中，繪畫的技巧和感覺只能透過畫家自己長期的領悟和實踐獲得，因此他從不向別人傳授任何作畫方法。高更與塞尚接觸過後，也知道了他的這種脾氣，於是在一次寫給畢沙羅的信中開玩笑說：「如果有朝一日，塞尚把心中強烈而獨特的感受凝成了一塊，那就請你趕快把催眠藥給他灌下去，好讓他在昏睡的夢囈中簡潔表達出來，然後立即趕來巴黎告訴我。」畢沙羅將這個玩笑講給塞尚聽，沒想到塞尚卻十分不快，對高更產生了戒心，從此斷絕了與高更的來往。

　　保羅・塞尚（西元一八三九至一九〇六）是法國著名畫家，可謂印象派畫家中走得最遠的一個。他的靈感雖然源自眼睛所見的自然，但並非對現實亦步亦趨。塞尚的作品雖然較難理解，但他追求形式美感的藝術方法，為後來的現代油畫流派提供了引導，為立體主義開拓了思路，他被後世追求現代藝術的人們尊為「現代藝術之父」。

在不斷地磨礪與成長中，高更的水準漸漸達到了專業程度，開始有作品參加各種展覽。西元一八七六年，他的〈維洛弗雷森林中的草叢〉入選了沙龍，第一次在官方展廳裡與專業畫家的作品放在一起。但是這並非高更的真正追求。西元一八七九年，高更終於如願以償，躋身於印象派藝術家之中，參加了他們在歌劇院大道上舉行的第四次畫展。此次展覽中展出了他的一座小雕像。自此之後，高更在每屆印象派展覽中都有作品展出。西元一八八〇年，在印象派第五次畫展中，儘管雷諾瓦對讓「外行人」的作品入選感到十分不滿，組委會還是在畢沙羅的溝通下選中了高更的三幅作品：〈蓬杜瓦茲農場〉、〈隱士之家的蘋果樹〉和〈杜邦神父的小徑〉。儘管這些作品中殘留著較為濃重的畢沙羅的影子，被人批評為「摻了水的畢沙羅」，但油畫作品入展本身已經是一種對高更的認可和褒獎。

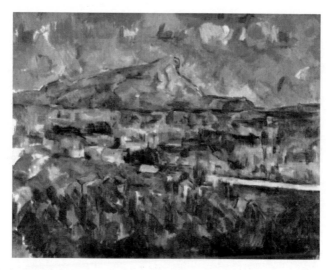

塞尚〈聖維克多山〉（*Mont Sainte-Victoire*）（西元一八八五年）

雖然印象派在西元一八七九年的展覽中終於獲得了成功，引起了許多人的重視和好評，但是他們的日子卻愈加艱難。官方沙龍是指法國政府面向所有藝術家開放的一項展覽，每年在羅浮宮舉行，聲勢浩大，聲名遠播，是藝術界的盛典。

如果誰的作品能夠入選並在沙龍中展出，那麼他就會立即成為明日之星，受到媒體的讚譽和社會的追捧，身價也會立刻水漲船高。這種金錢和名聲的誘惑對於生活沒有保障的藝術家們而言，無疑具有強大的吸引力。然而，沙龍評委們的標準刻板教條，這些學院派的規範恰恰是印象主義者們最為鄙夷的和力圖超越的。面對理想的藝術追求和現實的生計脅迫，尷尬處境將印象派的畫家們推入一個兩難的選擇之中。

在這些人裡面，高更有著高收入的工作，生活優渥；塞尚的境遇尚可自給自足。但是其他的畫家就沒有那麼好過了。他們在這種衝突中飽受折磨：自己的造詣遠比那些高聲叫囂著的畫家們高明，卻因為藝術理念和創作風格與正統不合而受到唾棄，不得不連累家人過著朝不保夕的苦日子。名利場又一直在向他們溫柔地招手，只要自己能夠決心掉頭，一切聲色享樂就能入我懷中。印象派的每個人都日夜遭受著心理上的煎熬。終於，馬奈與雷諾瓦下定決心，向沙龍倒戈了。

「沙龍」

法語「Salon」的譯音，原意一般指較大的客廳，後來詞義不斷擴大，逐漸演變為指人們在陳列著藝術品的室內談天娛樂的聚會形式。十七世紀時，由於媒體條件落後，因此許多巴黎名人便將自己的家變成社交場所，吸引志趣相投的藝術家和學者前來聚會交流。這種行為漸成時尚，在十九世紀達到鼎盛。

他們二人的「背叛」，彷彿在本已「體力」不支的戰場上聽到兩個要塞被攻克一樣，讓印象派的藝術家們深受刺激和打擊。尤其是在雷諾瓦為巴黎著名女演員夏爾潘蒂埃夫人的肖像獲得模特兒本人的讚賞以後，雷諾瓦受到夫人贊助開辦雜誌、舉行畫展，一時間風生水起。這些景象更像是對堅守的印象主義者們的一種無聲諷刺。

　　如此看來，印象派好像已經是一副分崩離析、搖搖欲墜的架勢。高更看在眼裡，心中也千般不是滋味。這個周日，他像往常一樣去拜訪畢沙羅。畢沙羅的房子坐落在鄉下的一個野山坡之上，茵茵綠草上點綴著星子般的野花，披著煦暖的陽光，迎接著來客。旁邊的樹林茂密卻不陰森，不時能聽到鳥雀之聲，讓人感覺如聽仙樂。在這種環境中，畢沙羅膝上搭著毯子，專心作畫，畫面的色調如眼前晴日一般明亮歡愉。

　　當一日的寫生結束，畢沙羅夫人為他們端上咖啡茶點後，畢沙羅談起了自己對於印象派的想法和信念：「像雷諾瓦他們能有如今這樣好的歸宿，我們也應替他們感到高興並送上祝福。這條崎嶇之途是我們自己選擇的，只要你認為它是正確的、值得追求的，那就義無反顧地走下去。靈魂上的安寧才是最大的安寧，只要跟隨自己的心靈走。」

　　畢沙羅不僅是高更在繪畫藝術上的老師，還在此時扮演著人生導師的角色。鄉下美景和老師的話語就是定心丸，讓高更堅定了用自己的實際行動來支撐印象派渡過難關的決心。而高更此時也許還不知道，自己的這種決心，比他想像的還要堅決執著，並成為支持他日後人生的一道不屈的脊梁。

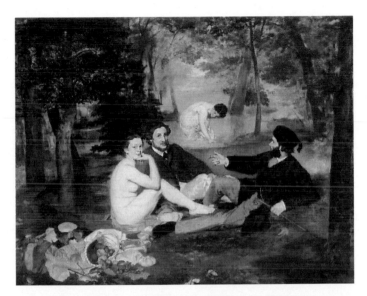

馬奈〈草地上的午餐〉（*Le Déjeuner sur l'herbe*）

雷諾瓦〈夏爾潘蒂埃夫人和她的孩子〉

第 2 章　初入印象派之城

第 3 章　投入藝術的熔岩

裸體的真實

　　人們常說，一位好妻子是丈夫成功事業背後的最高元勛，在高更的家中大致也是如此。高更白天在布爾丹證券交易所上班，與雲譎波詭的股市和枯燥單調的數字打交道；晚上則常常流連於畫室，徜徉於光影參差、色彩斑斕的畫作中廢寢忘食，有時甚至到深夜而不自知。高更在這兩個地方奔波，常常不在家，家中大小事務自然都落在了梅特身上。她操持家務，悉心照顧著孩子們，為高更免除了許多煩惱、擔憂。因此，梅特婚後雖然辭去了教職不再工作，但日子卻過得忙碌充實。

　　然而近幾年來，梅特越來越覺察出丈夫的變化。高更回家越來越晚，在畫室待的時間常常比在家都多；先是購買各種畫具，不僅畫室中各種顏料筆刷畫布十分齊全，就連家裡也經常出現散落的用品；接著是大量購入和收藏印象派畫家們的作品，幾年下來，花在這上面的錢足夠在巴黎再買兩套房子了；他總是與同事索菲奈克在一起，還經常去拜訪阿羅沙和畢沙羅，每逢週末，更是起個大早去鄉下和郊外寫生；他與梅特在一起談論的往往是巴黎又舉辦了什麼美術展覽，誰的作品被報紙嘲諷或吹噓了，哪幅畫深得色調調配的精髓；有時看到孩子的隨手塗鴉，他也會一本正經指點，並加以讚賞和鼓勵。

　　看到丈夫如此醉心於繪畫，梅特喜憂參半。一方面，她覺得丈夫能夠有這樣高雅的愛好來緩解工作和生活中的壓力是一

件好事，而且他身上漸漸顯露出來的藝術才華也讓梅特自豪不已。家中牆壁上懸掛著高更的畫作，櫥櫃上擺放著高更為自己和孩子製作的半身像，烘托出濃厚的藝術氛圍，梅特自己也常常欣賞把玩。但是另一方面，梅特看到丈夫身邊往來的都是窮苦畫家，而他在他們的作品上也已經花費了大量的錢財，梅特生怕丈夫受他們的影響玩物喪志，越陷越深。

　　當初，梅特之所以嫁給高更，除了他獨特的個人魅力之外，還因為他有一份收入頗豐的工作。有了高更每月的薪資進帳，結婚之後的梅特便辭去了家庭教師的職務，專心做起了家庭主婦，每天除了整理房間照看子女，還能看看報刊閒書，偶爾拜訪一下鄰居，日子過得寬裕舒適。

高更〈裸婦習作〉（西元一八八一年）

　　然而丈夫在繪畫上過度耗費時間、精力的行為，始終讓梅特深感不安，為此，兩人時常發生爭執。高更理解妻子的擔憂和不滿，但是藝術已經在他的生命中占據了極為重要的位置，他又如何能夠輕易割捨得下呢？雖然他總是試圖說服自己，繪畫只是一種消遣，股票經紀人才是他的正經職業，但在他的內心深處，卻越來越認同自己的畫家身分。他希望能夠像專業畫家們一樣，進行多種素材的訓練，其中就包括裸體人像的繪畫。

　　西元一八八一年，第六次印象派畫展中展出的高更作品〈裸婦習作〉，引起了著名評論家雨斯芒的注意。他對這幅作品給予了極高的評價：「我毫不猶豫地斷言，在近代法國所有描

繪裸體的畫家中，沒有哪一位畫家能夠如此強烈把真實性的感覺表達出來，如此自然深刻地表現出裸體的美感。」的確，高更的這幅油畫與人們習慣看到的裸體作品不同：畫作中的裸體女性，沒有畫家賦予人體模特兒的那種千篇一律的苗條身材、紅潤飽滿的乳房、平坦結實的小腹，而是腰腹部有堆積的贅肉，有略顯鬆懈的臀部和大腿，雙乳自然地袒露在外，臉部有著未經修飾的樸素神色。她只是靜靜坐在那裡，脊背微曲，認真地縫補衣服，既不淫蕩也不挑逗，沒有讓人厭惡的故作高雅的姿態，動作親切自然，不像石膏般僵硬做作。總之，它毫不虛偽，流露出一種真實的優美。這幅作品所體現出的人文關懷為高更贏得了聲譽，也標誌著他在藝術上的成熟。

畫中的裸體女性就是高更家裡為孩子聘請的保姆瓊斯蒂娜。這位來自薩克森窮苦人家的女孩跟著姐姐來到法國謀生，姐夫為她找了這個在高更家做保姆的工作。她每天的工作主要是打掃房間，洗衣做飯，以及照顧年紀尚小的孩子。她在巴黎人生地不熟，也沒有什麼朋友，除了每天的工作之外，就只能靠縫縫補補等小事打發時間了。這家的女主人雖然不刁鑽難纏，但是對外人並不熱情，對瓊斯蒂娜也只是當作保姆看待，沒有什麼深入的交流。反而是男主人看見她做事時會主動打招呼，有時與她聊聊近況和趣事。他的風趣使人倍感隨和親切。

這天，瓊斯蒂娜忙完家務，來到廚房煮一壺咖啡。這時正巧男主人高更回來了，便向她要了一杯咖啡，兩人自然而然攀

談起來，話題從瓊斯蒂娜以前的身世經歷一直到高更對藝術的執著追求。隨著交談的深入，兩人漸漸熟悉起來，瓊斯蒂娜向高更傾吐了自己對窮苦生活的苦惱，高更也抒發了自己想要在藝術上有更高造詣的心思。高更說：「要想掌握對人物的繪畫，裸體人像的訓練是必不可少的。可是現在的裸體作品真讓人反胃，所有的畫像似乎都是一個模子裡刻出來的，身材千篇一律，姿態又常常流於庸俗。這些藝術作品中的肉體，粗看上去似乎青春美麗，但實際上都已經成為一種程序化的表達了，又如何表現真實的美感呢？可惜我沒有合適的機會，不然我一定要試一試，突破這個題材的風格成規。」

說到這裡，高更突然目光一亮，打住話頭。眼前這個女孩，難道不就是最佳的模特兒人選嗎？她的身材並不完美出眾，卻貴在平凡真實；她不是專業模特兒，便少了矯揉造作；她的臉蛋未必很美，卻有一種質樸氣質蘊含其中。要想實現自己打破常規進行裸體人像創作的設想，瓊斯蒂娜一定能夠發揮極為重要的作用。

瓊斯蒂娜看見高更的神色，頓時羞紅了臉。她可是從來沒有過這樣的經歷啊！幸運的是，她生長於浪漫之都巴黎，這一段時間在高更家工作的過程中，不能不說又受到了一些藝術薰陶，思想也比較開放。更何況，男主人是如此富有魅力，目的又是如此高尚。

很快，略經勸說，瓊斯蒂娜便同意了高更的這一請求。

每晚當梅特入睡後，高更都會來到瓊斯蒂娜的房間裡作畫。

由於高更事先腦中早有想法，瓊斯蒂娜的身體又賦予了他靈感，因此，他只用了幾個晚上就完成了這幅作品。

〈裸婦習作〉一經展出，就如池中投石般激起了評論家的好評。但是過了不久，這種影響也如漣漪一樣在汪洋般的藝術品中漸漸自行消散。高更沒有就此停筆，接著又創作了幾幅裸體人像作品。但是在之後一年中大大小小的展覽裡，高更的作品並無出色表現，這讓一些評論者大搖其頭地嘆息：「高更似乎已經江郎才盡了。本來在他的嘗試中還有讓人拭目以待的希望，但是綜觀他最近的表現，也終不免落入窠臼和平庸。高更的身分依舊還是一位股票經紀人，也許這一職位比專業畫家更適合他。」

藝術上的困局和評論界的揶揄，使高更開始嚴肅自省起來。藝術和股票究竟哪個更適合我？在藝術之路上我還能走多遠？證券交易所的工作是不是對我的局限和束縛？為了藝術前途我是否應該有所捨棄？帶著滿腔的疑惑和糾結，高更繼續一邊在交易所上班，一邊持續繪畫創作和學習。這份工作給他帶來了富足的生活：他們積蓄頗豐，衣食無憂；妻子梅特為他誕下了第五個孩子。一家人生活條件優越，因此十分和睦。

西元一八八二年，法國遭遇了經濟蕭條，「總會」股票暴跌，金融證券業受到牽連，變得驟然蕭條起來。一時間，證券

和股票從業者紛紛經歷了經濟寒冬，這些高收入高回報的工作都變成了受衝擊最大的行業。這種經濟環境彷彿一劑催化劑注入高更的生活，使他對藝術的熱望遠遠蓋過他對這份養家工作的維持態度：既然這份工作都已經不再賺錢，那麼我為什麼不徹底放手，轉而到我真正醉心的繪畫藝術中開疆闢土，大幹一場呢？西元一八八三年一月，高更辭去了布爾丹證券交易所的工作，成為了一名專職畫家。

黎明前的黑暗

　　巴黎的冬天雖然沒有寒風肆虐，但是這種寒冷有一股沉默強大的力量，侵入人們的身體。儘管新年將近，但是過去一年的蕭瑟讓整個城市都缺少了應有的喜氣。高更一家七口圍坐在餐桌前吃晚飯，壁爐中的爐火燒得旺盛，為寒夜點綴了一星暖色。高更抬頭看了看正在安靜進餐的梅特和孩子們，放下刀叉，用平靜的語氣宣布：「我已經從布爾丹證券交易所辭職了，從此以後我將專心繪畫。」

　　孩子們還並不能體會父親的這個決定將會產生怎樣的後果和影響，但是梅特的震驚早在高更的預料之中。梅特的心中充滿了委屈和憤怒：自己雖然沒有在外工作，但是一直盡心盡力履行著作為一名妻子和母親的職責。她儘管有時會與高更在繪畫和收藏方面產生爭執，但她一直都在最大限度地包容高更的

行為，沒有阻礙他與畫家朋友們的交往，也沒有過分干涉他對藝術的沉迷。然而高更在未與她商量的前提下擅自做了這個決定，實際是棄整個家庭的利益於不顧，她不能不認為這種自私的行為是對自己的一種欺騙。

當時高更在做這個決定時，首先想到的也是梅特和孩子。他向梅特解釋道：「我們還有一定的積蓄，足夠支撐我們一段時間的了。你看，現在經濟這麼不景氣，我這個股票經紀人賺的也少得可憐，再耗下去不也是一種浪費嗎？我真的非常熱愛藝術，這是我一生都不會放棄的追求，眼下不正是一個絕妙時機嗎？之前我的作品已經得到了賞識，但是我一直沒有機會專心作畫，所以難有長足進步。這回我正好可以有機會全身心投入創作之中。相信我，股票可以賺錢養家，我一樣可以透過繪畫做到的。」

木已成舟，梅特就算再不滿也已經沒有了辦法。丈夫的勸說也造成了相當的作用，梅特最後終於妥協了。高更的上司聽到高更辭職的消息，力勸他慎重考慮，至少堅持到明年年初。與高更相熟的幾個畫家朋友也都奉勸他不要這樣斬斷自己的一切退路，但是高更去意已決，憑他認定一件事就要一條路走到底的倔強性情，任誰都不可能讓他回心轉意的。在大家的嘆息和質疑中，高更走上了專職畫家的生涯。

可惜天不遂人願，本以為專心作畫就能有所成就的高更顯

然將事情想得太過簡單和理想化了。從西元一八八二年底辭職到一八八三年上半年這段時間裡，高更幾乎沒有什麼進帳。家中的經濟狀況日漸艱難，高更不得不趕緊另想辦法加以轉圜。他聽說里昂的生活成本要比巴黎低一些，又有一些富人喜歡收藏畫作，藝術氛圍比較濃厚，因此在西元一八八四年一月，他們舉家搬遷到了那裡。

畢沙羅的朋友繆勒幫高更一家在里昂找了一個租金廉價的房屋安頓下來。當畢沙羅聽說高更要到里昂來時，就對繆勒說：「高更還真是天真自大！我在這裡待了這麼長時間，生活越來越困頓，還不足以說明什麼嗎？ 我的畫作在里昂都鮮有人問津，他還指望憑他的水平就能立足？ 如果你見到他，最好奉勸他考慮清楚，不要盲目行事。如果他執意要來，只能看他造化了，讓他自己吃吃苦頭也好。」

果然，高更的到來並未在里昂藝術界引起什麼反響。

他們本就不大的房間裡擠滿了賣不出去的作品，讓人覺得堵塞氣悶。日子愈加拮据起來，孩子們習慣了巴黎熟悉優渥的環境，一直很難適應里昂的生活；梅特身處貧民社區之中，被這裡的混亂落後折磨得苦不堪言。家中的寧靜和歡笑不再，高更的繪畫熱情雖然沒有因此減損，但也是鬱鬱寡歡，深感這樣下去不是辦法。終於，梅特對眼下的狀況忍無可忍，提出要回到丹麥的家中去。兩人經過爭執和商議，最終決定於西元一八八四年十一月帶著五個孩子前往哥本哈根。

像當初決定搬往里昂一樣，高更對此次的丹麥之行也充滿了希望。在他的設想中，這個古老寧靜的國度遠離歐洲大陸，對藝術的嗅覺是遲鈍的，繪畫風格的演進十分緩慢，仍然同法國幾十年前的風格一樣傳統。自己帶著現在巴黎最新的繪畫理念來到哥本哈根，可能比在法國更容易引起轟動並被接受，說不定還能成為那裡新藝術的引進者和開拓者呢！

但是，現實再一次打擊了高更。他被梅特的家人和朋友常作不負責任、沒有出息的失敗者，忍受著嘲諷和冷眼。

梅特也因受到家中的責難而倍感壓力，對丈夫更是感到傷心和憤怒。為了維持生計，高更托親戚的關係找到一份推銷帆布和防水綢的工作，還與妻子一起教授法文。但他做這些工作也只是為了敷衍梅特的家人，真正孜孜不倦追求著的還是繪畫藝術。

然而，高更在哥本哈根藝術界的經歷比在里昂還要悲慘。他曾在一所美術館中舉行展覽，卻在五天後被迫關閉。

因為這裡的老派學院極度憎惡這種非傳統的風格，高更的作品讓他們感到這是對正統藝術的侮辱和挑釁，於是封殺了報刊上一切傾向於高更的嚴肅文章。高更的作品受到排擠，甚至連能夠為他的作品加框的木工都找不到。因為高更曾在一位木工那裡製作畫框，這位木工卻因為這個原因失去了很多其他顧客。

妻子和家人的不滿，日常工作的煩瑣，繪畫領域的打壓，都將高更在哥本哈根的生活一步步逼進死角。終於，他忍受不了這種生活，於西元一八八五年五月帶著兒子克勞維斯返回了巴黎。

高更〈艾琳‧高更與她的一個兄弟〉（西元一八八三年）

高更〈熟睡的克勞維斯‧高更〉（一八八四年）

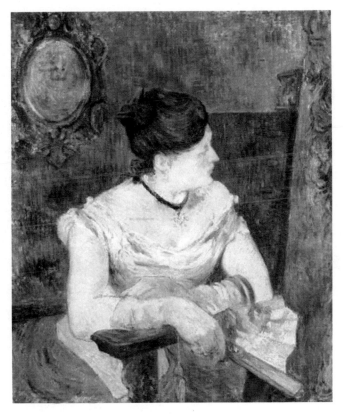

高更〈穿晚禮服的梅特〉（西元一八八四年）

　　此時的巴黎與他離去時已判若兩地。失去了工作和財富，周圍也沒有能夠施以援手的朋友，高更真的到了衣不蔽體、食不果腹的赤貧境地。他與兒子只能擠在只有一床一桌的小房間裡過活：沒有取暖設備，唯一能夠遮擋寒風的就是一層薄牆；幾乎沒有任何基本生活用品，就連麵包也常常是賒欠來的。高更的畫賣不出去，只能做一切能做的苦工累活。他做過公司裡

的行政祕書，在火車站貼過廣告，也去證券公司做過臨時搬運工。在這樣艱苦的環境下，小克勞維斯病倒了，而高更的口袋裡此時卻只有二十生丁。

他深感難以照管好兒子，便拜託姐姐瑪麗將兒子送往膳宿學校。瑪麗與這個個性獨立鮮明的弟弟關係並不是非常親密，尤其是在他辭掉股票經紀人的正經職業，轉而去搞藝術後，她更覺得弟弟是不務正業、游手好閒的紈絝之徒。不久後，瑪麗也不願再管他，拒絕替他為兒子繳納學費。而高更此時仍舊一貧如洗，只能偷偷拖欠，一連四個月沒敢去學校看望兒子。

在這期間，他始終與妻子梅特保持著通信。在信中，妻子梅特向高更抱怨自己經受著飽嘗家人冷眼、生活拮据的日子，但是高更自己生活的艱辛讓他性情愈加狂躁，既不能體諒梅特，也認為梅特無法體諒自己，認為她不僅不能給予自己生活中的協助，還提出過分的要求。他們之間雖然愛情尚存，但是兩地分居，各有苦楚，又有很深的隔閡，都背負著來自家庭和生活的壓力。這種種困難，都使他們很難再回到從前的日子了。

初回巴黎的這段歲月，是高更一生中最悲慘艱苦的時光之一，但是無論什麼樣的困境也不能阻斷他對藝術的執著追求。高更後來曾說：「痛苦會激發你絞盡腦汁將聰明才智發揮出來，創造出偉大的作品。但是我感到痛苦也能扼殺一個人的才華，痛苦總不能太多了，太多了就會置你於死地。最終，使我

引以為豪的是，我傲性十足，仍然在藝術創作上充滿活力，我有力量面對痛苦，我願意這樣。」他似乎有這樣的稟賦，那就是痛苦沒有將他打倒，反而使他更為堅強。高更這種深入骨髓的高傲，成為他身上最值得書寫的氣質。

即便是在這樣的困苦之中，高更也始終沒有放下手中的畫筆，反而對繪畫有了比原來更深刻的感悟。他意識到，亦步亦趨模仿學習，容易被局限在他人的風格之中，真正的藝術作品要能反映藝術家本身的個性。藝術家需要敏銳的感受力，但這是遠遠不夠的，因為藝術家就像一個中轉站，需要將感知到的事物進行歸納處理，再以自己的方式表達出來。藝術的獨特性就展現在表現形式上，這種表現是對藝術家思想的回饋，而藝術家的思想不是能夠現成獲取的，需要在體驗人生的過程中提煉感悟。

高更〈自畫像〉（西元一八八五年）

　　事實證明，高更的這種藝術理念是十分正確而有益的。
一八八六年五、六月間，印象派在巴黎拉菲爾特舉行了第八屆
畫展，高更以〈曼陀鈴與靜止的生命〉、〈街道〉 等十九幅油
畫和幾件大理石雕塑作品入展。此次畫展雖然並非十分轟動，
但也引起了不少關注，稱得上是一次成功的實踐。對高更而
言，這次展覽可謂是他藝術生涯中的一個轉折點。有評論家在
展後評論了高更的作品，不但認可了他在創作風格上的探索，
而且還有畫商對他的作品表現出了興趣，他的油畫終於找到了
市場。

其實，此次畫展不僅對高更的藝術生涯有著正向的重要意義，這也是印象派的一場謝幕演出。印象主義的泉眼已經枯竭，在它的發展中已經很難找出汨汨湧動的新意。印象派的大師們，如馬奈、雷諾瓦、西斯萊等人，已經入沙龍了，其他人要麼獨善其身，要麼若即若離，難承大統。印象主義者們自此分道揚鑣，各奔前程。高更也像他們一樣，踏上了自己的道路。

高更〈曼陀鈴與靜止的生命〉（西元一八八五年）

西元一八八六年六月底，高更來到了布列塔尼半島，開始了一段新的藝術征程。

從阿旺橋到馬丁尼克

　　印象派第八屆畫展的成功，暫時緩解了高更經濟上的壓力。初嘗成功喜悅的高更，感到自己的創作理念和作畫風格在生活的磨礪中得到了提高，但要把握住這種前進勢頭，則還需要到大自然中吸取氧氣和精華。熟悉的巴黎已經不能刺激他的神經，尋求創作熱情的靈魂開始不停騷動起來。很早以前就有朋友向高更提起過具有異域風情的布列塔尼半島，現在他決定去那裡試一試，看能否找到新的靈感。

布列塔尼半島

位於法國西北部，隔英吉利海峽與英國相望。布列塔尼在歷史上深受英法兩國的影響，人種也比較複雜。這些因素使其擁有迥異於法國本土的民俗文化，如保存至今的布列塔尼語、絢爛的民族服裝等。阿旺橋位於布列塔尼半島南岸，雖然只是一個僅有幾條街道的小城，但卻有著深厚的藝術傳統，今天的人們可以來此尋訪高更的畫室及居所。

　　在索菲奈克的幫助下，高更將小克勞維斯送到了由亞裔開辦的雷諾桑寄宿學校。這裡的老師是一位和藹的中年婦人，十分喜愛小克勞維斯，這讓高更放心不少。展後賣畫所得的兩百五十法郎，在償還了以前的各種欠款之後所剩無幾，但他聽說阿旺橋有一位瑪麗・珍妮・格勞阿奈克太太友善熱情，她的

旅館十分歡迎來自各地的藝術家，經常允許一時窘迫的畫家們賒帳。於是他在收拾了簡單的行李後，於西元西元一八八六年六月底，高更離開巴黎，來到阿旺橋。

　　阿旺橋位於法國西北部的布列塔尼半島上，原住居民是凱爾特人的後裔，具有獨特的語言、宗教和服飾裝束。這裡的天空顯得特別高遠，聳立的山嶺沉鬱蒼莽，湛藍與墨綠的搭配將空間撞擊得倍感曠達；略微起伏的地面上滿披綠草，草叢不高，卻紮實密集，其間點綴著樹木，遒勁繁茂；道路窄小，並不平整，隨意通向灑滿碎卵石的海灘；海風勁拂，堆著白沫的海浪拍打著岸邊礁石，發出沉響。這裡常常遭受風暴侵襲，土壤貧瘠，風浪低吼時天地一片灰色，眼前荒灘野嶺，滿目蒼涼。

高更〈克勞維斯〉（西元一八八六年）

　　這裡原始古樸的環境氛圍，讓高更在巴黎漸漸封閉的心靈
變得敞亮通透起來，彷彿心中昏睡的野性被重新喚起，靈感如
瀑布般奔瀉而出。同樣是回歸自然，但是這裡與祕魯的熱烈奔
放不同，阿旺橋的冷峻肅殺和巍茫清冽有著別樣的氣質。遠離
文明世界的世俗聒噪，高更完全沉醉其中，給索菲奈克寫信
說：「我愛布列塔尼，我在這裡找到了野性，找到了原始荒
蕪和繪畫上的三原色。當我聽到我的木鞋踏在花崗岩上的迴響
時，我恍然大悟，這就是我在繪畫中所尋覓已久的那種平和而
鏗鏘的聲響啊。」

　　這種自然圖景點燃了高更的熱情，使他的繪畫變得樸實粗
獷起來。在描繪大自然時，他要先觀察醞釀很久，直到自認為
感悟出了自然的精華，將景物內化，他才會動筆。他將藝術視
作一種抽象，要從自然本身中提煉出來，而不能過分描摹。他
還給客觀的色調賦予主觀的感覺，用色彩明確傳達出畫家的感
受。在這一時期中，高更漸漸形成了構圖單純、線條有力、色調
濃烈，並帶有裝飾性處理的獨特風格。

高更〈阿旺橋風景〉（西元一八八六年）

　　高更住在格勞阿奈克太太的旅館中。這裡果然如朋友所
說，格勞阿奈克太太友善好客，環境舒適自由，簡直是藝術家
的天堂。但是，這裡聚集的藝術家大多來自美國、英國、斯堪第
納維亞半島，法國本土的人卻鮮少踏足。高更一貫沉默寡言、

孤高自傲，但他乾淨得體的裝束、頗具修養的談吐和沉靜的性情卻讓格勞阿奈克太太十分欣賞，對他也特別溫和寬容。住在這裡的人們常常聚集在公共客廳中吞雲吐霧，高聲討論著對繪畫的理解和認識。高更很少參與其中，在其他人看來，他就像一位能掙很多錢的老船長一樣，看起來閱歷豐富、自傲自大、沉著冷靜、難以取悅。但是一旦他偶爾心血來潮，與眾人攀談討論起來，又表現得很有見識和魅力。

　　來到這裡作畫的還有幾名來自科爾蒙美術學院和朱利安美術學院的年輕學生，他們對高更展現出的藝術水準和思想見解十分欽佩，其中與高更走得最近的有查理・拉瓦爾、保羅・塞律西埃（Paul Sérusier）等，還有一位由索菲奈克介紹來的年輕人埃米爾・貝爾納（Émile Bernard）。拉瓦爾是一位年輕的法國富人，在生活中給予高更許多實質性的幫助，在布列塔尼的很多帳單費用就是他幫高更支付的。拉瓦爾對高更近乎崇拜，一直緊緊追隨著他，但他在繪畫方面並沒有十足的天賦，水準局限於對高更等人的模仿，難有長足進展。

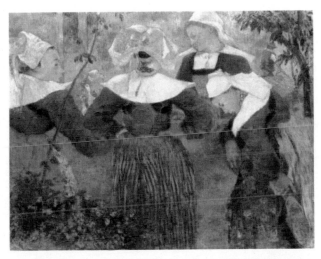

高更〈四個布列塔尼女人〉（西元一八八六年）

　　在藝術上對高更最有幫助的是貝爾納。當時他還是一個年僅十八歲的青年，比高更小了二十歲，但是卻非常聰慧，極具繪畫天分，悟性也很高。他雖然身材瘦小，但是內在卻蘊含著強烈的能量和熱情，他身上所體現出來的敏銳的洞察力和理解力讓高更獲益匪淺。

　　高更在阿旺橋受到了來自各地的藝術家的追捧，人們紛紛向他請教。他給妻子寫信說：「我現在是阿旺橋最偉大、最受人尊敬的畫家，這裡的每個人都爭先恐後向我討教。」高更對自己的繪畫水準和理解更為自信和驕傲，因此，儘管他經歷了在巴黎時貧病的折磨，身體變得枯瘦，不再像年輕時那樣健壯有力，但此時卻覺得精力充沛，特別輕鬆。

　　然而，高更在阿旺橋的日子並非一直這樣無憂無慮，愉悅自得。他遠離妻子和孩子們，心中總是牽掛著兒女，阿旺橋的寂寂長夜顯得如此冗長沉緩，讓他的心底更加空冷孤苦。而且，雖然高更在這裡聲名鵲起，但他的畫在這裡無法銷售，運回巴黎也只有人欣賞卻沒人出錢購買，其實並沒有多少實質上的收入。他不由得自嘲自己的創作經驗和思想都白白奉獻給了那些英美人和法國人，自己卻沒有從中得到回報，只能仍舊靠著賒帳度日。這些生活上的煩惱一次又一次攪動著高更的靈魂，讓他心生去意，忍不住想開啟另一段旅程。

巴拿馬運河

位於中美洲的巴拿馬，橫穿巴拿馬地峽，連接太平洋和大西洋，是世界上重要的航運要道之一，大大便利了美洲東西海岸以及從歐洲到東亞或大洋洲之間的距離。因其突出的策略地位，近代以來各國對其的開鑿權、控制權、管理權爭執不斷。巴拿馬運河開鑿歷時數十年，高強度的工作和惡劣的環境造成近三萬人死亡。因此，這項浩大的工程實際是建立在無數人的血肉之上。

　　西元一八八七年四月十日，高更乘船到聖納澤爾，與拉瓦爾會合，共同登上了前往巴拿馬的遠洋渡輪。

　　高更希望透過巴拿馬之行來彌補自己在阿旺橋因為困苦生活而減損的精力。一想到熱帶的環境和氣候，他就充滿了嚮往

和鬥志。他給妻子寫信說：「我要去巴拿馬過一種離群索居、世外桃源般的生活。我知道離巴拿馬一海里的地方有個小島叫塔博加，這座太平洋小島人跡罕至、物產豐富，而且沒有人類文明的束縛。我帶著我的色彩和畫筆，將遠離喧囂的人群，去藝術的天地中進行奮鬥。」

然而現實殘酷得讓人吃驚，巴拿馬不是自由樂土，塔博加也並非人間天堂。人類文明隨著運河的開鑿進駐於此，使這裡被金錢交易的銅臭所汙染，被驅使的勞工們也將工地現場變成煉獄。高更與拉瓦爾完全沒有預料到這樣的情況，身上所帶的錢財本就不多，在這裡又坐吃山空，沒有足夠的錢買回程的船票。沒辦法，他們只能出賣自己的勞力，加入到挖鑿運河的隊伍之中。挖鑿運河的工作每天從早上五點半一直做到晚上六點，需要一刻不停揮動鋤鏟挖掘河泥，靠著乾麵包和水維持體力，才能從每挖掘的一里路程中賺取區區六法郎。拉瓦爾身體羸弱，無法像高更一樣承擔這樣繁重的體力活，很快便承受不住病倒了。高更一邊照顧拉瓦爾，一邊起早貪黑拚命勞作，身上的負擔又加重了不少。幸好，拉瓦爾發現在這裡給富有和有地位的人畫像是一個快速賺錢的良方，因此身體剛恢復一點，便在路邊為人畫像。不過畫這種肖像需要使用特殊的工具和方法，高更難以勝任，只能繼續做苦力。

經過一段時間的累積，兩個人終於攢夠了所需的錢，於是立刻啟程前往馬丁尼克島，逃離了這個煉獄般的地方。

　　馬丁尼克島是他們在來巴拿馬的路上途經的一座島嶼，他們曾在此停留了一下，知道這裡非常適宜居住，與塔博加相比簡直如伊甸園一般。

　　這個熱帶小島是法國的殖民地，雜居著各色人種，白人由於數量稀少而被視作尊貴的客人，受到當地人的悉心款待和照料。馬丁尼克島氣候暖熱，又有徐徐涼風拂面，抬眼望去便是碧海藍天、綠樹青山。島上物產富饒，盛產水果和蔬菜。如果有一定的現金，還能在這裡建立產業，以錢生錢，從此過上衣食無憂的貴族般的生活。土著們總是圍聚在一起，唱著饒舌的克里奧爾情歌，曲調時而輕快時而激烈。土著女人則充滿柔情，想著各種辦法引誘遠道而來的客人。高更就曾遇到過這樣的情況：一位馬丁尼克土著少女殷勤為他獻上水果，正當他向女孩道謝過後要開始吃的時候，一個當地的律師出手迅速將水果打翻在地。接著，這名律師向高更解釋說，他看到了這個女孩用島上最古老的方法給這些水果下了咒語，如果高更吃下它，就會一輩子愛上這個女孩。高更倒不以為意，將它記錄下來當作趣事講給別人聽。

高更〈馬丁尼克的草叢〉（西元一八八七年）

　　這裡如天堂夢幻般的日子激發出高更心中的無限靈感，他很快就開始展開創作。這裡的天空和光線給他留下了極為深刻的感受，得天獨厚的環境使他自然而然地突破了以往印象派的成規。因為以前很少有畫家能夠有這樣的機遇接觸到如此大片的天空和明媚豐富的光線投影，所以高更用黑色表達陰影，用大團色塊進行對比，用簡單有力的線條體現天真的情調，這些讓他的畫作蓬勃地跳躍著不息的生命力。

　　然而，野性新鮮的活力隨著時間漸漸散去，取而代之的是多變氣候和原始生活引起的不適。他們兩人像原始人一樣渴飲山泉、飢食椰果，住在簡陋的茅草棚中。然而這種茅草棚既禁不住暴雨洪水的衝擊，也無法抵擋蚊蟲與疾病的侵襲。終於，拉瓦爾與高更染上了瘧疾和痢疾，雙雙病倒，差點客死異鄉。

他們向法國駐聖保羅政府的外交機構申請遣返，沒想到對方審查再三，仍然未予通過。高更又想用賒欠的辦法乘船，去找船長求情，卻遭到了無情的拒絕。走投無路之下，他仍咬牙堅持了下來，先拖著被疾病折磨得極度虛弱的身體將拉瓦爾送入醫院，又去碼頭報考了水手，這才終於在西元一八八七年十一月隨船返回了巴黎。

高更〈馬丁尼克的海岸景觀〉（西元一八八七年）

高更〈馬丁尼克的熱帶景觀〉（西元一八八七年）

　　回到巴黎的日子依舊不好過。高更從馬丁尼克島帶回來的作品得到了一些人的賞識和讚揚，但卻沒有帶來多少經濟收益。儘管索菲奈克為他提供了住宿，還將他的欠款一筆勾銷，高更在生活上仍然十分拮据，只能透過售賣自己以前收藏的作品和給人做陶器來盡力維生。他的身體在長期的勞累和熱帶環境的不適應中十分虛弱，肝臟痛得厲害。在高更回到法國之前，妻子梅特曾來了一趟巴黎，帶走了高更的一部分作品。當她看到兒子克勞維斯身患疾病卻無錢醫治，十分心疼，於是便將他一同帶回了丹麥。

　　梅特在哥本哈根的生活其實也很不容易：有一段時間，她患上了嚴重的乳腺疾病，甚至危及生命；她獨自拉拔著四五個孩子，經濟負擔非常重；梅特家中的親戚曾答應在金錢上對她予以支援，如今卻只是袖手旁觀。

　　高更與妻子始終保持著通信，相互訴說彼此的現狀和孩子們的成長狀況。他在內心同情妻子的處境，但是他本身尚且自顧不暇，就更無力向遠在異國的梅特伸出援手了。生活的困頓讓梅特感到灰心，遙遠的距離也使她常常不信任丈夫的行為，懷疑他是故意偷懶不去賺錢，故意不去努力擺脫困境。高更義無反顧、不知回頭的倨傲性格讓他有時對現實的妻子感到不耐煩，他寫信說：「一個藝術家的責任，就是為了自身比別人突出的特長而工作。這個責任我已經履行了。如果我是一個從監獄中刑滿釋放的犯人，說不定還更容易找到一個職位。可是你要讓我怎樣呢，難道要讓我去坐牢嗎？」

　　巴黎顯然已經不再適合高更了。他的健康狀況在這裡得不到恢復和緩解，藝術創作也找不到熱情和源泉。他決定離開這裡，再次動身去阿旺橋。在臨行之前給妻子的信中，高更這樣寫道：「為了保持我精神上的力量，我逐漸關閉了敏感的心門，讓它麻醉沉睡。對我而言，如果讓我再見到孩子們之後又離開，恐怕我根本做不到了。你知道在我身上隱藏著兩種天性，既有歐洲人的敏感細膩，又有印第安人的狂野粗獷。如

今，敏感的一面已然消逝，印第安人的一面則日益壯大堅定，推動我向我追求的藝術工作勇往直前。」

因此，西元一八八二年二月，高更再一次踏上了阿旺橋的土地。

光輝歲月

到達阿旺橋後，高更再一次入住格勞阿奈克太太的旅店。不同的是，此次他已不再是獨來獨往，追隨他前來的還有貝爾納、塞律西埃等人，後來還有從馬丁尼克島歸來的拉瓦爾。

實際上，當印象派解體之後，許多不願遵守學院派傳統標準束縛的年輕藝術者們，都被捲入新藝術觀念的漩渦之中。此時的藝術界如同經過了萬花筒的折射，是令人眼花繚亂的多彩世界，充滿了不同的分支和繽紛的流派。青年人都力圖從這種革新浪潮的裹挾中掙脫出來，早日尋覓到適合自己的道路。

在這群人中，對高更的繪畫技法和理念最為推崇的是塞律西埃。作為朱利安美術學院的學生，他接受的繪畫教育還是老一套的觀念，尤其是在色彩的表達上，忠實於繪畫對象、盡量準確感知物體變化成為創作的金科玉律。

但是高更的思想卻與之相反，這可以從他寫給索菲奈克的信件中看出來：「不要過分描摹自然。藝術是一種抽象，人們是在面對自然而浮想聯翩時，從自然提取這種抽象的。我們應

該多多思索能結出果實的創造，少去想自然本身。像我們的天才大師那樣去創造，才是引向上帝的唯一之路。」其實嚴格來講，雖然他們在平時進行深入的探討，但塞律西埃不過是高更「一天的學生」，真正在高更指導下的畫作只有一幅小寫生畫〈愛之林〉。畫作雖小，但是其中色彩的分割和色塊的平塗技法在周圍學生中廣為流傳開來。

塞律西埃從這次指導中看出，高更的繪畫思路是新穎前衛的，而且這種嘗試是在向一個好的方向邁進，理應得到擴散。因此他不遺餘力宣傳著從高更這裡獲得的藝術理念，認為這種藝術有著「高度真實的預感，神祕與不尋常的傾向，以及對幻想的愛好和豐富的內在精神」。這種影響伴隨著傳統理念和技法的沒落而廣為播散，不僅朱利安美術學院的學生從中受益匪淺，就連許多巴黎美專的學生們也仰慕高更的大名，走上了反傳統的道路。

塞律西埃使高更聲名遠颺，但對高更幫助最大的卻是貝爾納（Émile Bernard）。貝爾納以前走的是秀拉的「點彩派」道路。結識高更之後，開始向他學習構圖、色彩和作畫的思想技巧。他在繪畫方面天賦過人，在巴黎時已經是少年英才，頗有聲名。當第一次被介紹來阿旺橋跟隨高更學習繪畫時，貝爾納憑藉自己敏銳的感知力認識到：高更的理念雖然脫胎於之前的印象派風格，但是外延的發展已經大大超出了固有模式，彷

佛一把通往嶄新世界的鑰匙，給自己帶來了極深的震撼和啟發。

　　再臨阿旺橋，貝爾納對上一次接觸到的新鮮思想又有了更深的領悟。這天，他與高更散步回來，在公共客廳中再次聊到繪畫的創作。這一次，貝爾納的角色不是聆聽者，而變成了講演者。他來不及坐下，就飽含熱情向高更傾吐著自己的理解，瘦小的身軀隨著講話微微搖晃：「觀察永遠都是第一位的，繼而才能夠有條不紊表達出來。但是這種有條不紊不應該是鉅細靡遺，將所有細節展現無遺；恰恰相反，排斥了細節、簡化了線條的景物才能飽含繪畫者的複雜而充沛的情感。」高更聽罷，發現貝爾納的這番言論與自己一直以來所追求的「自然映像」與「內心感受」相結合的思想不謀而合，心中充滿了喜悅，立刻肯定了這個年輕人的想法。

　　他們各自回房。過了不一會兒，高更的房門就被人敲響了。走進來的正是貝爾納，而且還帶來了一幅作品，是他自己剛剛創作的〈草原上的布列塔尼女人〉。貝爾納連外套都沒脫，可見他一回房間就著手開始了創作。這幅作品是貝爾納回憶之前他們散步時看到的景象記錄而成的，其中簡單的線條、單純的構圖、明麗的色彩，看上去如同一幅天真的兒童畫，然而仔細審讀，卻有著兒童畫所不具備的經過深思熟慮的和諧感。這恰恰是對剛剛貝爾納所闡釋的自己所理解的觀點的準確體現。高更仔細端詳著作品，心中彷彿被擊中了某個巧妙的機

關 :「這難道不也正是我一直追求的繪畫風格嗎？」高更深受
啟發，感激地望向貝爾納 :「我的朋友，你的這幅作品實在太
有感染力了，好像讀懂了我的心，是從我的思想中流淌出來的
一般。可否請你將作品留在這裡，讓我仔細研究欣賞？」貝爾
納一直將高更視為老師、父兄和摯友，聽到他的讚賞和認同，
心中無限感動。「那是當然！您能這麼說，是我莫大的榮耀。
這幅作品就送給您了，我期待著看到您的新作。」

　　送走貝爾納，高更支起畫布，準備好顏料，將貝爾納剛剛
的作品擺在一邊，開始進行創作。前一段時間，高更從寶加的
作品中獲取了一些靈感，對日本的浮世繪產生了濃厚的興趣。
巧妙的布局、濃重而且準確的線條勾勒、純正絢麗的色彩，都使
浮世繪作品有一種極為飽滿的裝飾感。高更從中汲取了營養，
加上對〈草原上的布列塔尼女人〉的感悟，他在很短時間內就
完成了〈布道後的幻象〉。這件作品中儘管有著貝爾納上一幅
畫作的影子，但更多的是高更自己的感受。畫面上的自然寧靜
致遠，人物優雅安詳，整體給人以靈魂上的平靜感。

浮世繪

一種從江戶時代興起的日本風俗畫藝術。初期由畫家們用
筆墨色彩繪製在牆壁和屏風上，用於裝飾，後來逐漸進
入版畫階段。浮世繪的題材極廣，具有濃郁的本土氣息和
高超的寫實技巧，幾乎是反映江戶時代人民生活的百科全

書。十九世紀後半期被大量介紹到西方，其平塗技法、巧妙構圖等影響了印象主義和後印象主義的創作。最著名的代表作有葛飾北齋的〈富嶽三十六景〉等。

　　貝爾納帶給高更的不僅是繪畫上的啟迪和幫助，更重要的是靈魂上的慰藉，那就是他的妹妹瑪德琳娜。十八歲的瑪德琳娜長相甜美，既有像哥哥一樣的天賦和聰慧，又有年輕少女身上的特質，散發著青春特有的活力與熱情。她就像一朵嬌豔欲滴的春花開在高更的心上，又像冬日裡的暖陽，融化他在艱辛生活中凍成的堅冰。高更每日帶著她散步、遊玩、作畫、討論，除了像對貝爾納一樣扮演著似兄似父、亦師亦友的角色以外，還有著一種摻雜了愛情的情愫。瑪德琳娜如一隻叫聲悠揚婉轉的林間小鳥，在高更空曠孤寂的心靈中留下了悅耳的迴響。就算在分別後，他也曾寫信給瑪德琳娜，給予其人生的教誨：「我要告訴你的是關於靈魂、情感，亦即一切屬於神聖的東西，而不應該去做物質的奴隸，也就是說，不做軀體的奴隸。一位女子的美德是完全和男子相似的，即基督徒的美德 —— 就是對同類以仁慈，也更以犧牲為基礎的責任心，只以良知作為評判，你應當用尊嚴和智慧而不是其他來建造起一座祭壇。」

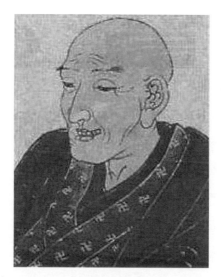

葛飾北齋

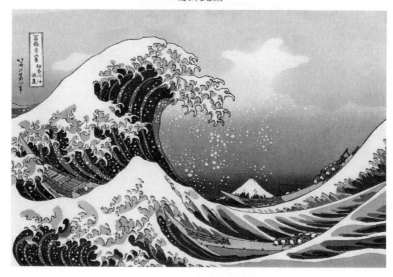

葛飾北齋〈神奈川衝浪裡〉

高更〈布道後的幻象〉（一八八八年）

　　高更漸漸感到有越來越多的畫家來到阿旺橋，熟悉的風景已不能滿足他的創作。因此他後來為了體驗更加原始野性的風情，曾到距離阿旺橋只有半天路程的勒波爾多待了一段時間。雖然離阿旺橋很近，但是這裡的人們過著極為原始簡樸的生活，民俗風情迥異於阿旺橋，讓人無法想像它是存在於文明如此發達的法蘭西範圍之內的。在阿旺橋和勒波爾多的這一時期，高更創作了大量不朽的名畫，如〈美麗的安琪拉〉、〈失貞〉、〈布列塔尼基督磔刑像〉、〈懸崖〉、〈洗冷水浴的布列塔尼兒童〉、〈布列塔尼人的環境〉、〈你好，高更先生〉、〈拿著向日葵的加勒比婦女〉等，以及大量的木雕和版畫作品。這一時期是高更一生中創作的高潮，他的藝術天才之光愈發明亮，精神上也體會著久違的輕鬆愉悅。

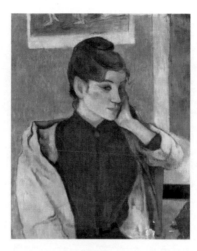

高更〈瑪德琳娜‧貝爾納肖像〉（一八八八年）

　　高更及其追隨者們在阿旺橋的理念討論和繪畫實踐漸漸促成了「綜合畫派」，或者稱「阿旺橋畫派」的形成。高更在「綜合畫派」中漸漸發展出了自己獨特的風格，藝術創作走向成熟。他不刻意追求空間深度，也不排斥陰影的使用，運用色彩對比強烈的平塗色塊，簡化畫面和線條。尤其是他對主觀直覺和內心投射的強調，背景和對象中大量使用虛幻和神祕的元素，讓他披上了鮮明的 「象徵主義」 特徵。綜合畫派的集中展示是在伏爾皮尼咖啡館開辦的一次畫展，展出了一百餘幅作品。儘管在這次畫展上未能銷售出一幅畫作，不出意料遭到保守主義的猛烈抨擊，但是「綜合畫派」的名聲卻遠颺開來，繼而吸引了一大批不滿僵化風格、具有新理念、勇於挑戰追求的年輕藝術家們。

高更〈勒波爾多風景〉（一八九〇年）

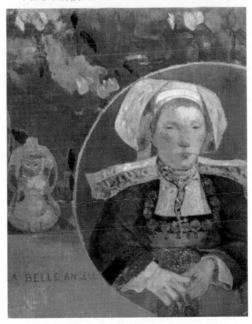

高更〈美麗的安琪拉〉（一八八九年）

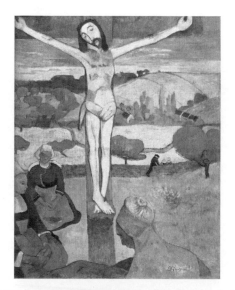

高更〈布列塔尼基督礫刑像〉（一八八九年）

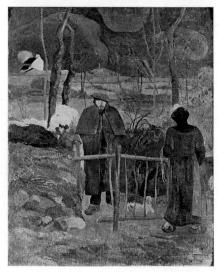

高更〈你好，高更先生〉（一八八九年）

　　高更的創作高潮依舊未能給他帶來經濟上的利益。他在生活上匱乏困頓，西北海邊的潮溼陰冷也不利於身體的健康。在此次布列塔尼的長期停留後，高更決定向法國南部出發。

兩顆巨星相撞

　　高更在阿旺橋與他的追隨者們探討繪畫時，認識了畫家文森特・梵谷（Vincent Willem van Gogh）。這位來自荷蘭的藝術家有著淺棕色的頭髮和鬍鬚，在自然光下微微泛著金紅色；一雙藍色的眼眸不深，總是神經質微瞇著；皮膚呈現出病態的蒼白，看上去彷彿許久未晒過陽光一樣；儘管年齡並不是很大，但卻有著一張飽經病痛折磨的臉龐，上面密布著細小的皺紋，牙齒的脫落使嘴部特別乾癟；身材雖然較為高大，但是由於他常常佝僂著背部或者坐著作畫，因此不會讓人覺得健康魁梧。

梵谷〈自畫像〉（一八八六年）

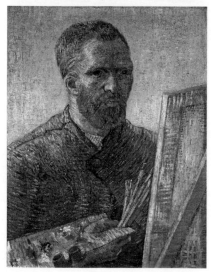

梵谷〈自畫像〉（一八八六年）

文森特・梵谷（Vincent Willem van Gogh）出生於荷蘭南部的北布拉班特省，父親是一位荷蘭歸正宗教會的神職人員。梵谷的家族深深地為藝術和宗教所吸引，多人從事相關的職業，而梵谷本人的一生也與這兩者有著割捨不斷的連繫。他曾在伯父古庇畫行的海牙、倫敦、巴黎三地的分店工作，被解僱後做過助理牧師，後來到礦區傳教，又遭解僱後開始真正學習繪畫，投身到藝術之中。梵谷一生的感情生活也十分不幸：兩次求婚的失敗讓他心靈屢受重創；後來他與一位妓女同居，想要結婚的想法卻遭到所有人的反對，最後不了了之。

梵谷其實是一位極具天賦的人，而且每當他投入到一件事情中時，就會將全副精力放在其上。儘管這種心理會使人取得很高成就，但也會將人推向極端，梵谷就是一個典型的例子。他的藝術被這種極端推向旁人難以企及的高度，但是生命卻在極端中走向毀滅。

梵谷透過弟弟的介紹與高更相識。甫一接觸，兩人彼此之間很快產生了欣賞之意。梵谷對高更綜合主義的技法和色彩理念十分讚賞，高更也認為梵谷的作品與眾不同。

他的用色十分鮮豔、碰撞激烈，但卻不會讓人感到過分和不快；筆觸之下壓抑著一股隱藏不住的激動不安，在畫布上熾烈得彷彿要跳出來一樣。他們兩人都不追求空間的縱深感，在用色上也有著某種程度上的相似之處。他們都曾受日本浮世繪的影響，力圖透過線條和色彩挖掘表現的張力，傳遞內心的情緒。

　　然而，他們兩個人儘管具有一些共同的藝術認知，但是從本質上來講，他們所走的道路還是迥然相異的。梵谷曾經給弟弟泰奧寫信說：「我又返回到認識印象派畫家以前在鄉下所保持的思想。如果印象派畫家立即對我的作畫方法橫加指責，我也不會感到驚訝，因為滋養我的創作方法的，與其說是他們，不如說是德拉克洛瓦的思想。」印象派對於高更來說是一個母體，他的繪畫從印象派開始，直至脫胎於印象派而獲得自己的成熟風格；但對於梵谷而言，印象派只是一個歇腳點，他在其中發現它們與自己的契合點，重疊部分加以借鑑，但不同的理念卻不能左右他的發展方向。

　　另一方面，梵谷與高更都是個性很強的人，他們在一起必然會時常發生摩擦。梵谷是典型的神經質，他的性格極度敏感，對人對事都偏執而狂熱，情緒不穩定、易激動，如同一座活火山，靈魂深處湧動著滾燙的岩漿，一旦爆發，就會對自己和周圍的人產生極大的破壞力。而高更性情中印第安人的一面非但沒有被困苦的生活磨損消退，反而被磨礪得更加尖銳。每當在藝術見解上出現糾紛，他們兩人便如同針尖對上了鋒芒，互不妥協，互不相讓。正如梵谷寫給弟弟泰奧的信中所說：「他喜歡我的畫，同時又總是喜歡挑剔我的毛病。總之，在我們兩人之間，他是隨時可以爆發的火山，而我的內心也是翻騰的沸水。我們的爭論非常激烈，有時爭論得精疲力竭，兩個人的腦子好像是放了電的電瓶。」

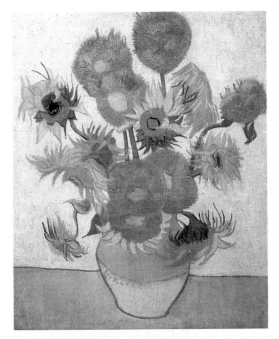

梵谷〈靜物瓶中的十五朵向日葵〉（一八八九年）

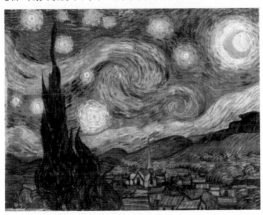

梵谷〈星夜〉（一八八九年）

　　儘管理念不合，但是梵谷始終將高更視為真正的朋友。他常常請弟弟泰奧購買高更的作品，使高更得以有錢維持生活。高更曾提出去往南方的打算，那種日光充足的地中海氣候，也讓熱愛斑斕色彩的梵谷十分心動，因此他早早到達法國南方城市阿爾，租下了一棟有著黃色外牆的房子。而回到巴黎的高更正經受著畫展失敗、作品未能售出的困境，生活也就愈加艱難。恰在此時，高更收到了梵谷的邀請。

　　梵谷在阿爾租下的「黃房子」包括兩個大間和兩個小間，自己與高更各用一間大屋作為畫室，用小屋當臥室。梵谷已將高更的臥室備好：不大的房間內用具簡樸，牆上掛了幾幅梵谷為迎接高更的到來而精心準備的畫作進行裝飾；家具是白松木的，一張單人床、一張小桌和兩把椅子占了近一半的面積，顯得寬敞且不擁擠。兩間畫室朝南的牆壁上各開了一張大窗，陽光灑落進來，在地板上投射下梯形的光束，能夠從清晨持續到傍晚，光影的移動彷彿電影院中慢慢搖動的手柄在操控。梵谷對這間屋子非常滿意，儘管了解哥哥性情的泰奧對兩個人能否和平相處感到擔憂，但是梵谷始終認為如果高更能夠賞光前來，會對兩人的創作都有巨大的促進作用。他們兩人最好能夠組成一個類似於工作室的團體，相互交換作品，進行繪畫的探討和交流，為著共同的藝術追求而和諧共處。梵谷如此希望，也相信他們能夠做到。

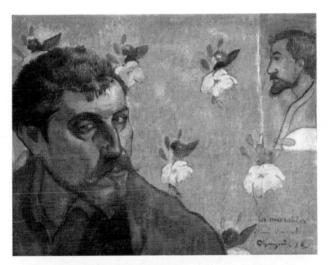

高更〈致梵谷的自畫像〉（一八八八年）

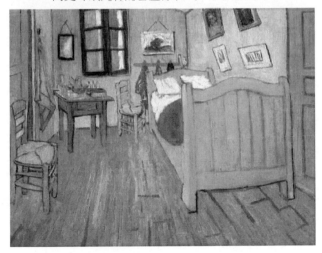

梵谷〈阿爾的臥室〉（一八八八年）

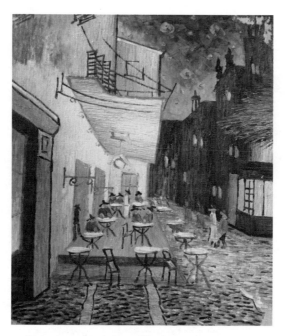

梵谷〈阿爾夜晚的咖啡館〉（一八八八年）

　　儘管高更心有顧忌，但是戰爭陰影籠罩下的巴黎終究不是長待之地，法國南部的陽光又忘情地吸引著他。終於，西元一八八八年十月，高更南下來到阿爾，住進梵谷早已備好的房子之中。

　　在高更到來之前，梵谷日日在豔陽下面寫生，追尋包含七色的陽光照射在自然景物上所引起的斑斕色彩。過量的工作和持續的曝晒讓他的身體極為虛弱，高更的到來無疑使他的生活有了顯著改善。然而，兩人在藝術方面的異見仍然在兩人關係中作梗，常常成為引發兩人爭吵的導火線。高更眼中的梵谷是

個偏執的怪胎，如果與他的意見不合，他就會歇斯底里吵嚷不休，除非你向他低頭，承認他的見解。而在梵谷眼裡，高更則是一個難以捉摸的藝術家，英朗的風度和冷峻的眼神讓人想起林布蘭（Rembrandt Harmenszoon van Rijn）那張威嚴的自畫像。他在寫給一位記者的信件中毫無顧忌提到高更：「我的這位朋友喜歡讓人感到一幅好畫是與一個人的良好品行等同的；其實並非如此。不考慮某種道德責任感而要與他保持友善關係，這太困難了。」

> **林布蘭**（Rembrandt Harmenszoon van Rijn）（西元一六〇六年－一六六九年）是十七世紀荷蘭著名的現實主義畫家，尤以肖像畫和宗教題材畫聞名。林布蘭的作品中最突出的特點是光線明暗的對比和富有戲劇性的情節構圖，他對光線的運用被人稱為「林布蘭式光線」。倫勃朗留下了許多自畫像，展現不同時期的自身狀況。這幅作於西元一六〇六年的自畫像真實再現了他當時妻子去世、事業敗落後的孤苦，但仍能看出，他在深刻的悲哀中卻有著無法磨滅的堅毅。

　　阿爾的陽光到了冬天就變得微弱了，迎接人們的常常是淒風苦雨。這樣的日子裡，梵谷和高更就只能困守於屋中聊天作畫。梵谷蒼白的臉上此時泛著一絲血色，用他那特殊的神經質語調說：「秀拉的方法時常讓我思索，雖然我並不想完全傚法

他，但是『點彩法』實在太棒了，不是嗎？這簡直就是一個新
發現、一個壯舉！我現在正在尋找的，反而是我到巴黎之前就
已經開始找尋的。這種示意性的色彩我雖然不知道之前有誰談
過，但是德拉克洛瓦和波提且利（Sandro Botticelli）已經將
它實踐過了。」

林布蘭〈自畫像〉（一六六〇年）

林布蘭〈夜巡〉（一六四二年）

　　高更一聽到秀拉、德拉克洛瓦就感到不耐煩：「哦，是麼？秀拉、席涅克（Paul Signac）……他們的 『點彩法』無非是一種膚淺的表達方式，這樣做只會歪曲了色彩運用的含義。德拉克洛瓦的浪漫主義說穿了也不過是掛羊頭賣狗肉的行徑，否則他又為什麼總是回顧過去？」聽了這話，梵谷像是酒精中毒一樣臉上變色，手指和嘴唇因為惱怒和用力爭辯而抖動不止：「德拉克洛瓦是擺脫了古典主義的英雄！ 就像瓦格納（Wilhelm Richard Wagner）的音樂，洋溢著有思想的形象和生動的靈魂。在他的浪漫主義中表現出來的真實，怎麼會是古典主義能夠企及的呢！」高更看見他因激動而有些扭曲變形的身體，便想儘早結束這個話題，只得說：「是，你說得很對，德拉克洛瓦當然已經遠遠超越了古典主義。」聽到這話，梵谷才漸漸冷靜下來，回到自己的畫室中繼續作畫。

點彩派

在一八八〇年後期起源於法國，是印象派向古典主義轉化的一種美術流派。藝術家們為避免因調色而造成的色彩混濁，直接在畫面上使用純色。另一個特色是在構圖上運用數理的構造，按固定比例分割形象，布局色彩。點彩派比印象派更注重科學，追求對外光的表現，因此又稱「新印象派」。秀拉的〈大碗島上的星期日下午〉（*Un dimanche après-midi à l'Île de la Grande Jatte*）是這一流派的扛鼎之作。

　　與梵谷的爭論讓高更覺得疲憊，他曾給貝爾納寫信抱怨：「梵谷和我對繪畫的看法完全不同，他崇拜杜米埃（Honoré Daumier）、杜庇尼、吉約曼、盧梭（Jean-Jacques Rousseau）等人，可是我對他的看法不能苟同。反之，我所敬重的安格爾、拉斐爾、竇加等人都是他所嫌惡的。我為了息事寧人，總是會說『先生，當然您是正確的』來結束談話，他也喜歡聽我這麼說。可是當我畫畫的時候，他卻又老是愛挑我的毛病。他是一個浪漫派，我則傾向於原始藝術。在色彩方面，他喜歡像蒙提塞裡那樣注重把顏料摻雜起來而產生色彩的偶然效果，而我在繪畫時十分討厭那種畫法。」

秀拉〈大碗島上的星期日下午〉

　　但是梵谷的創作精神還是讓高更頗為感佩的。就在剛剛與他爭論完後，高更經過梵谷的畫室門口，看到他聚精會神創作向日葵的樣子，心中忽然來了靈感。這讓高更想到梵谷在以前寫給自己的信中所說的那句話：「我幾乎像一個夢遊者，作畫的時候往往不知道自己在做什麼。」梵谷此時的狀態不就剛好是這句話最貼切的寫照嗎？於是，高更馬上返回自己的畫室，繃上畫布帶上顏料，來到梵谷畫室，迅速畫下梵谷作畫的樣子，然後帶回自己的屋子加以補充完善。當整幅作品最終完成後，高更將它拿到梵谷的面前給他看。然而，敏感多疑的梵谷看到畫中這個如痴如醉的自己時，卻頓時怒火中燒，將畫一把摔在地上，暴跳如雷：「你這畫的根本不是我！這個目光呆滯的人就是個瘋子！」

　　高更知道梵谷的怪僻性情，也就不再與他爭辯，收拾起畫作回屋了。梵谷也漸漸平靜下來，當天晚上還與高更一起來到平時常去的酒吧喝酒。他們已經忘卻了白天的不快，與酒吧中的朋友相談甚歡，誰知梵谷卻在此時突然癲癇發作了，抄起面前的酒杯就向高更扔去。幸虧高更反應及時，低頭躲過，尚未回過神來，杯子已在身後的牆上摔得粉碎。回頭再看，梵谷已經倒在地上，不省人事。

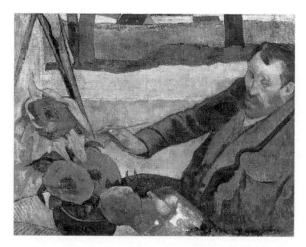

高更〈畫向日葵的梵谷〉

　　高更將梵谷帶回到屋中，安頓他躺下，自己也回到臥室休息。白天的變故讓他感到十分疲憊，合上眼睛卻又難以入眠。這段時間，高更雖然知道梵谷是一個極為重視友誼的善良的人，但是他極端的性格和精神的極度緊張卻讓他忍無可忍。正當朦朦朧朧之際，高更聽到臥室的門被推開，似乎有腳步聲向他走來。他立刻睜開眼睛，卻見梵谷舉著剃刀向他撲來。「文森特！你要幹什麼？」高更翻身坐起，向他大吼一聲，目光炯炯瞪著他。只見眼前的梵谷目光呆滯地盯著他，過了一會兒，垂下雙手，垂頭喪氣地走了出去。

　　這場夜半驚魂讓高更驚出了一身冷汗，同時堅定了他的去意。他認為梵谷的精神狀態已經不再適合與人共處。高更從「黃房子」中搬了出去，給梵谷的弟弟泰奧寫了一封信。他

在信中告知了泰奧此事，請他寄來自己返回巴黎的路費，並要他留心自己的哥哥。而梵谷卻對自己在那晚的所作所為全然不知。當他得知自己的離奇行為和高更搬離的原因之後，便苦苦哀求高更回到「黃房子」中一起生活，向他解釋那天晚上發生的事並非自己所願。然而，死裡逃生的高更不為所動，堅持在旅館中等待泰奧的覆信。

高更自認為十分了解梵谷，其實他還是沒有認清梵谷瀕臨崩潰的精神狀況有多麼危險。在高更的刺激下，梵谷的精神疾病再次發作。當晚，梵谷回到「黃房子」中割下了自己的左耳，劇烈的疼痛和流血讓他昏迷了許久。醒來之後，梵谷從藥箱中找出紗布，給自己進行了簡單的包紮。

其實，梵谷長期以來就被日漸衰退的視力和聽力折磨得苦不堪言，常常感到幻象和幻聽。平時，當他與高更一起去妓院尋歡時，妓女們也都理所當然愛慕高大瀟灑的高更，而對虛弱奇怪的梵谷不理不睬。這些日常問題的不斷累積，將梵谷的心靈變得扭曲。因此，在包紮完自己後，他多扯了一截紗布，將割下的耳朵包了起來，帶到他們常去的妓院，扔給一位熟悉的妓女：「拿著，這是我給你的嫖費！」

梵谷的精神失常了。在鄰居的抗議和弟弟的勸說下，他自願進入了附近的精神病院休養。高更也離開了阿爾，與這位藝術家朋友不再往來。西元一八九〇年八月，文森特・梵谷去世。高更得知這一消息後，在給貝爾納的信中唏噓道：「我了

解這位可憐的孩子與瘋病抗爭的痛苦。此刻，他的死亡對他自己而言，也許是最大的幸福，是對痛苦的解脫。從佛教的觀點來看，他如果能投胎到另一個輪迴中，那麼他此世的善行定然會有好報。現在，他終於帶走了沒有被他的弟弟以及其他藝術家所理解的那種使人慰藉的東西了。」

　　儘管他們的故事最終以悲劇收場，但是這兩顆藝術明星相撞時產生的火花卻在藝術史上永遠閃耀著動人的光芒。

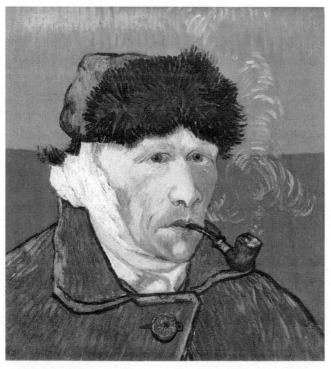

梵谷〈自畫像〉（西元一八八九年）

第 4 章　通向藝術之巔的坎坷

走進象徵主義

　　西元一八八九年，在巴黎召開的萬國博覽會如同一個盛大的節日，目之所及，到處張燈結綵，人流穿梭。在這裡，不僅有歐洲世界發達的工業文明成就令人震撼，同樣吸引目光的還有非洲、東南亞等熱帶島嶼的民俗風情。

　　高更參與的繪畫展覽至今還沒有作品售出，心情頹喪的他漫步於歡欣喜慶的巴黎都市中，顯得是那樣格格不入。從美術展覽的會場出來，他信步來到萬國博覽會的展覽現場，想借此舒緩一下憂鬱的心情，也想能從中得到創作的靈感。

萬國博覽會

又稱世界博覽會，一般由某一國家擔任主辦國，是一個有著悠久歷史和很大國際影響力的國際性博覽活動。第一屆始於西元一八五一年，由剛剛完成工業革命的英國舉辦。每一屆博覽會都有一個主題，如西元一八八九年的法國巴黎世界博覽會，就是對法國大革命一百週年的慶祝，當時艾菲爾鐵塔落成。

　　博覽會現場布置得堂皇炫目，每一個展區都如此富有特色，引人入勝。高更對現代機械和工業技術感到厭倦，卻流連於展示淳樸自然風情的展區之中。在印度尼西亞的展廳中，牆上掛滿了這個「千島之國」的熱帶島嶼照片。鏡頭中有形形色

色的海島景觀：壯觀瑰麗的火山，茂密神祕的叢林，柔美如帶的沙灘，琳瑯滿目的水果，形貌奇特的動物，原始質樸的土著……高更沉醉於如畫美景中，飄飄然彷彿自己已經置身其中，眼前浮動著壯闊的圖景。就在此時，他的耳畔忽然奏起了悠揚的甘美拉，將他拉回現實，並將他重新引入另一個靈動的世界。他回頭望去，在不遠角落處的小小舞台上，展覽的工作人員開始上演爪哇歌劇和印尼皮影戲。鮮豔的色彩、誇張的造型、極富地方特色的配樂，都讓高更特別激動，這種野性的張力與他的脈搏律動是如此合拍，讓他的心靈深處激起回音。

在萬國博覽會上看到的景像在高更的腦海中久久不能揮散。身處繁華的巴黎之中，他感到自己彷彿是一隻被縛住雙翼的飛鳥，一匹被扼住咽喉的奔馬，讓他不能縱情翱翔，奔跑發聲。他躁動不安的靈魂無處安放，暗自湧動的才情沒有出口。他仰望著藝術的聖殿神壇，雙腿卻被沉重的負擔拖住而無法自由向前邁步。他胸中的烈火熊熊燃燒，但是倘若不及時添加柴火，通風透氣，那這團熊熊火焰不僅無法持續蔓延，反而可能會漸漸熄滅。

在萬國博覽會上看到的景象彷彿一根燃著的火柴投入高更燃燒的心靈中，再一次讓他萌發了離開巴黎去往熱帶的念頭。他考慮過東京灣、越南，最後決定去馬達加斯加。

他憧憬著那裡的生活，在腦海中勾勒出美好的藍圖：「我所要做的是建造一座『熱帶』畫室。我會用我的錢購買一幢簡

陋的鄉村房屋，猶如你在萬國博覽會上看到的那種，使用木頭和泥土，蓋上稻草，離城不太遠，仍然屬於鄉間。

　　它幾乎不必造成多少花費。為了讓住處更加便利，我會自己伐鋸木材，擴大它的面積。奶牛、母雞、水果等將為我提供主要的食物來源。這樣的生活將會非常便宜，而且又是多麼自由……」然而，高更心中最為理想的去處還是大溪地，那裡的環境條件更為優越，居民更加友善溫順，卻因為路途遙遠、旅費高昂而始終不敢想像。不過在朋友的勸說和自己反覆的思考下，高更最終還是改變主意，決定捨棄馬達加斯加，向夢想之地大溪地進發。他說：「馬達加斯加太靠近文明世界，所以我現在要去大溪地島，在那裡終老。你們熱愛我的作品，但它只是種子，我渴望它能夠在大溪地那原始而肥沃的土壤中生根發芽。讓其他人去擁有榮耀吧，我只希圖寧靜平安。那個屬於法國的高更從此逝去，你們再也不會見到他了。你們知道我是個以自我為中心的人。我會帶著友人的畫像和照片同去，每天生活在知音的友情中。在歐洲，死亡即是終點，而在大溪地，我視死亡為根，來年它必將復生，開出燦爛之花。」

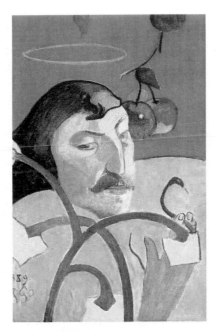

高更〈有光環的自畫像〉（西元一八八九年）

　　然而，大溪地之旅有一個最迫切的問題，那就是旅費不足。以高更為首的「綜合畫派」在古庇畫廊和伏爾皮尼咖啡館等地的展出，雖然產生了轟動效應，為他帶來了名聲，卻始終沒能售出作品。他在巴黎的生活還是一如既往的窘迫，要依靠索非奈克等朋友的資助才能勉強度日。與高更往來密切的一批象徵主義的作家們提議高更再舉辦一次展覽，透過拍賣作品籌集路費。

　　文學和藝術中的象徵主義實際上是十九世紀初葉浪漫主義的延續和發展。象徵主義的藝術家們認為理想的藝術品應當是

對觀念的表達，這就具有了象徵意味。他們所描述的對象並非客觀存在的事物，而是將自己主觀認識的表象描繪出來。這樣一來，它的作用就主要體現在裝飾方面。

像藝術家們喜歡在咖啡館和酒館中聚集在一起討論創作理念和流派發展一樣，這些象徵主義的作家也常常集中在咖啡館和飯店中，暢談藝術與寫作。其中的領袖人物，優秀的象徵主義詩人夏爾·莫里斯與高更關係最為親密，常常邀請高更加入他們的談話中，高更也為他們的思想所吸引，有時還帶著自己的畫作來請他們評判。

在舉辦展覽之前，高更曾帶著幾幅作品來到這些作家中間，請他們預先審閱。當他拿出〈布道後的幻象〉後，在場的人們都被這幅構思獨特的畫作震撼了。這幅畫的另一個名字是〈雅各與天使的搏鬥〉，然而這個本應是主題的場景卻被放在了畫布右上角並不顯眼的位置，在中間的反而是幾名圍觀的布列塔尼婦女，她們形狀奇怪的大白帽子充斥了大部分畫面，一枝伸展的樹幹斜向跨越畫布，將其分為大小兩個部分。高更解釋道：「我刻意不使用陰影而運用大面積平塗的方法，是想將空間延展開來。但是我並不排除透視：這些布列塔尼婦女在近處，因此將她們放得非常大；搏鬥的場景在遠處，就縮小。因為我想表達的不過是她們接受布道後產生的幻象，而並非真實的存在。至於跪坐的女人們和公牛，則又是另一個空間的事物了，將它們用樹幹隔開，也是要將不同的空間區分開來。至於

大面積的紅色底色、暗色調的樹幹和服裝，都與我故意誇張的白色帽子形成了鮮明的對比。我想讓人們在這種具有衝撞力的色彩中獲得一種虛幻但是平靜的體驗。」

欣賞過這幅作品之後，莫里斯對高更說：「看到你的這幅畫，我覺得既像是對景物的描繪，又像是這些虔誠的教徒們的臆想。我猜，你大概見到過接受布道後的布列塔尼婦女吧，只不過你將自己的觀察吞進肚裡，糅合了自己感受之後，又加上自己的想像表達出來。這是一種與你的思想感受相符合的形象，是一種新的形象，與象徵主義的精神不是極為相似嗎？而且，我愛這顏色，放到我家的牆上做裝飾畫一定相當優美。」事實也確實如此。在高更西元一八八九年至一八九一年的作品中，越來越多體現出明顯的象徵主義色彩，對未來的「納比派」和「野獸派」產生了啟發作用。

納比派

出現於西元一八九一年的藝術社團，主要成員是巴黎朱利安美術學院的學生，塞律西埃是創始人之一。「納比（Nabis）」在希伯來語中意為「先知」，表明了成員們的先進理念和革新思想。納比派主張用強烈的色彩和扭曲的線條表現主觀情感，強調創造詩意的現實，追求平面的裝飾效果和象徵意義的表達。野獸派是西元一八九八年至一九〇八年間，一些風格相似的畫家集中活動，在法國形成

的一股現代繪畫潮流。他們追求更為主觀和強烈的藝術表現，畫風強烈、用色大膽、筆法粗放，有明顯的寫意傾向。主要代表有馬蒂斯（Henri Émile Benoît Matisse）等。

　　莫里斯將高更引薦給象徵主義作家的主要領袖和代表人馬拉美（Étienne Mallarmé）。馬拉美十分欣賞高更的藝術，但他同時也極富遠見指出，要想在藝術名流雲集的巴黎展覽成功，僅僅有好的作品還是遠遠不夠的，展前造勢和宣傳是吸引目光必不可少的環節。據此，他認為如果能夠得到眼下最著名、最受觀眾信賴的評論家米爾博（Octave Mirbeau）的稱讚，那麼此次展覽就可以說是勝券在握了。

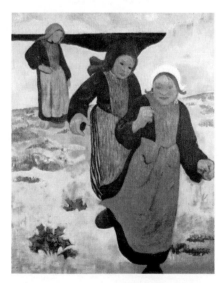

塞律西埃〈海邊的三個布列塔尼少女〉

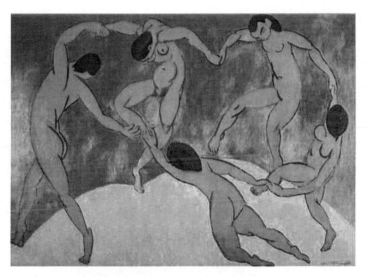

馬蒂斯〈舞蹈〉（西元一九一○年）

馬拉美致信米爾博，讚頌了高更在藝術上的追求及其作品的成就，表達了自己希望米爾博能夠寫一篇介紹文章，來為朋友高更的展覽鋪路的願望。米爾博收到來信，又審視了高更的作品，由衷認為他的作品確實具有市場價值，只是欠缺一個讓人們發現的機遇。因此，他為〈巴黎之聲〉撰寫了一篇誠懇的介紹文章，引起了藝術界的極大反響。

他在文章中說：「我所知道的高更是一位超脫的藝術家，他極少自誇於世，以至於他脫俗的畫風鮮為人知……他從不滿意眼前的成就，認為自己尚未淋漓盡致地發揮自己的才能。他總是企盼著將來，不斷在藝術道路上摸索前進，希望達到人所不及的境界。……他的內心深處是紛亂的一片，無止境的追

求折磨著他的頭腦。他以抽絲剝繭的方式整理思緒，趨向更為抽象、更為神祕的表達自我的獨特方式。他的作品是智慧而多情的，不一定具象卻總是深刻動人，是一種表達憂患及其象徵意味而因此邁向神祕主義的作品。有時候他表達的是神祕的真誠，有時候卻是深沉疑慮的深淵。高更所創造的、融合於一身的藝術是偉大的原始主義。在他的創作中，既有野蠻的華美、天主教的彌撒、印度教的幻想、哥德式的生動，以及晦澀微妙的象徵主義中，驚人與機智的完美混合；又有殘酷的現實性和強烈的理想騰飛。高更運用這些方法創造了深刻的具有個性和完全新穎的藝術 —— 這是畫家與詩人、聖徒與魔鬼的藝術，是喚起痛苦的藝術……」

米爾博還提到了高更將要去大溪地島的計畫：「我剛得知，高更先生將要去大溪地島，他想在那裡住上幾年，建造自己的小茅屋，一切重新開始，並實現那種他認為定能獲勝的構想。一個人自願離開文明社會，尋求安寧，為了更好了解自己和傾聽自己內在的聲音，避開我們激烈的喧嚷和爭吵 —— 這使我既驚奇又感動。……大溪地島的大自然對他的夢想將更加賞識，那裡正如他所期望的！太平洋將給予他更加溫柔的愛撫，就像一位重新發現的先輩，用古老和忠誠的愛對待他。無論高更先生走到哪裡，他可以相信，我們的愛將與他同在。」

高更的展覽兼拍賣會在西元一八九一年二月二日舉行。果

然不出馬拉美所料，高更的畫作價格藉著米爾博的文章水漲船高。高更本人最喜歡的〈布道後的幻象〉拍出了高達九百法郎的高價，所售出的二十餘幅作品無一低於兩百四十法郎。整個拍賣會結束後，高更共籌得九千八百五十法郎，這些錢足夠他去往夢想中的大溪地了。

由於朋友的建議，高更給部長寫了一封信，簡略介紹了一下自己將要去往大溪地的情況，從政府謀得了一個空頭差使，為之後的行程提供便利。而且幸運的是，他還在朋友的幫助下獲得了《費加羅報》的介紹和幾封推薦信。這些文件都為此次行程錦上添花。三月分，為了慶祝拍賣會的成功和給高更送行，他的朋友們籌辦了一場盛大的送別宴會。四月四日，在落日的餘暉中，高更揮別了前來送行的朋友，離開巴黎前往馬賽，從那裡乘遠洋渡輪，駛向憧憬已久的天堂。

天堂大溪地

西元一八九一年六月一日，經過近兩個月的航行，高更終於到達了大溪地島首府。憑藉著臨行之前攜帶的文書，高更在這裡的總督府受到了很好的款待，這個法國的殖民地讓他覺得好像並未遠離故土，而是來到了一個十分熟悉的國度。

在他到達這裡幾天之後，島上最後一位國王包馬雷五世駕崩，高更剛好目睹了人們是如何進行這場最為盛大的葬禮的。

各個島上的村民都接到通知，每晚來到這裡整夜集體歌唱，像是受過訓練般互相應和，每個人的聲音都是如此優美動人。

日常的夜晚則是靜謐的。他在給妻子梅特的信中說：「大溪地的靜寂無與倫比。這種靜寂只有這裡才有。沒有一聲鳥鳴來擾亂這寧靜，無論此處還是彼處，即使一片枯葉落下也感覺不到任何聲響，反而成為一種撫慰心靈的聲音。

這裡的土著人常常光著雙腳在夜色中靜靜行走，這是何等靜穆！我終於能夠理解為什麼這些土著人不關心時間，整日蹲坐在那裡一言不發，憂鬱地望著蒼穹。我感到這裡的一切都會撥動人的心弦。此刻，我得到了極好的休息。」

這裡與吵嚷的巴黎形成了鮮明的對比。高更彷彿一條涸澤之魚，在乾渴許久後被重新放歸大海，在大溪地的原始風情中盡情呼吸暢遊。他很快學會了當地基本的土語，並融入了土著人的圈子。白天，他們在樹木的濃蔭下躲避毒日，吃著便宜美味的熱帶水果，興之所至，高更還會應土著人的要求給他們畫一張速寫送給他們，一個混血女孩還為他起了一個土語名字「高基」；晚上，高更要麼獨自享受月華繁星下的安寧，要麼當土著人架起篝火載歌載舞時加入他們，在激揚的打擊樂和和諧的歌聲中忘情享樂。高更在記錄這種生活時說道：「由於經常在石子路上赤腳步行，我的腳變得粗糙，並習慣在不毛之地上行走；我幾乎總是光著身子，因此不再怕太陽照曬了。文明

已經逐漸與我無關。我開始簡單思考，不對周圍的人記仇，並且開始喜愛他們。我盡情享受這同時為動物與人的自由生活帶來的一切歡樂。我躲開虛偽，我了解自然。我相信明天將與今天一樣，那樣自由，那樣美好，和平降臨於我，我正常成熟起來，不再感到擔憂。」

大溪地讓高更感到自己全身每一個毛孔都舒張開來，一種衝破一切禁錮的徹底放縱瀰漫全身。他對梅特說：「我覺得歐洲的一切生活紛亂已經不復存在，明天也將一如既往，而且永遠如此，直至終了。不要因此認為我是一個自私自利的人，不要認為我拋棄了你們。就讓我這樣生活一段時間吧！那些指責我的人完全不了解藝術家的天性，又為什麼要把與他們相同的責任強加給我們呢？我們可是從不強加我們的東西給他們。」

旖旎的熱帶風光和單純的土著生活讓高更在藝術上的靈感也迸發出來。雖然他能夠與當地人進行交流，但是卻沒有一個人能夠跟他使用法語流利聊天。實際上，因為缺乏志同道合、能夠進行思想上的溝通和藝術上的探討的同伴，高更還是很孤獨的。為此，他只能努力地將靈感轉換成畫作、木雕和版畫表現出來。高更一直注重用色彩來表達內心的感受，認為應當將感受濃縮後的精華深厚地鋪展在作品之中，不能僅憑視覺的刺激而流於膚淺。大溪地恰恰為他提供了這樣有益的體驗，那些濃烈的色澤給人的印象不是拙劣的對比，而是舒適的協調。他

成功地為筆下的色彩賦予了一種思辨的意義。

　　高更儘管與妻子梅特一直保持著通信，但是他漂泊的心靈始終渴望尋找一個可以歇腳的港灣。在當地一次熱鬧的篝火集會上，高更認識了一名叫做泰胡拉的女孩。這名大溪地的毛利族女孩只有十三四歲，身形卻已十分成熟。她的雙肩平實，上身豐滿，骨盆寬闊，雙腿挺直，身材高大，一頭捲曲的黑色長髮披肩垂下，膚色是飽吸了熱帶陽光的棕褐色，顯得牙齒和眼白特別白亮。泰胡拉既有土著女孩的熱情開朗，在高更面前又不時流露出少女的靦腆嬌羞。她愛著眼前這個富有才華和魅力的白人，高更也在她身上找回了年輕的活力。很快，他們兩人同居了，在一起組成了一個家庭。

　　泰胡拉的外在體態成熟優雅，內心卻有著小女孩一般的天真靈巧，尤其熟知很多島上的志怪奇談、神話故事、宗教信仰。她經常依偎在高更的身邊，講述著古老的傳說，問一些在高更看來天真奇怪、惹人發笑的問題。高更在記錄這段生活時，筆端也滿溢著甜蜜：「幸福真正地洋溢在我的小屋裡，和太陽一般燦爛。泰胡拉那金色的臉，似乎給周圍的景物以及小屋裡的一切帶來了喜悅和光輝。尤其是我們彼此都是這樣的單純！每天清晨，我們就像天國裡的亞當和夏娃，一造成附近的河裡游水，這種樂趣真不知怎麼形容。大溪地真是夢想中的天堂。」

　　泰胡拉雖然年紀很輕，卻像其他大溪地的女人一樣，自覺肩負著照顧家庭的責任。有了她的打理，高更得以專心作畫，

漸漸進入了創作的高峰期。除此之外，泰胡拉為高更帶來的還有繪畫的靈感，高更最滿意的一幅作品〈死者亡靈的注視〉中的女孩就是泰胡拉。

這天高更出門回來時已是深夜。當他推開家門時，看見了在點著燈的屋中等待自己歸來的泰胡拉。光著腳走路的高更幾乎沒有發出腳步聲，因此當他推門時，毫無覺察的泰胡拉猛然回頭看向門口，眼神中流露出驚恐。就是這個瞬間給高更留下了極為深刻的印象：眼前的少女是如此純潔，如此天真，她眼神中的惶恐驚嚇卻又是多麼豐富！她彷彿看見了「都巴波」（死者的靈魂），又好像是被「都巴波」所注視。「我一定要讓這個畫面在我的畫布上永駐。」高更這樣想著，便很快著手畫了起來。

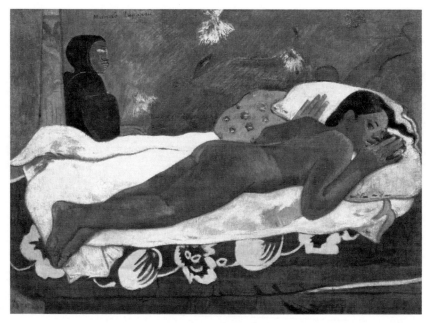

高更〈死者亡靈的注視〉（西元一八九二年）

　　女孩俯臥在床上，勻稱健美的軀體長長地伸展著；她的臉向外側著，半露出一部分，表情驚恐；雙手伸開，手心朝下攤在枕頭上。她身下的床上鋪著深藍色的巴羅（巴羅是大溪地土著人穿的圍腰，從腰至膝，通常是紅底或藍底，上面有白描的花紋）和淡黃色的床單，紫色的背景上點綴著白色的花朵。床腳的另一邊，側坐著一個奇怪的人，形狀恐怖。

　　泰胡拉的這個瞬間定格在高更的腦海中，他又將其定格在畫面上。那雙美麗的大眼睛驚恐瞪著他，彷彿是在瞪著一個從未見過的恐怖的事物。高更覺得這雙凝神的眼睛，好像暗夜中放射出

的磷光。要表現一位裸體的美麗少女以這樣彆扭的姿勢躺在床上，會帶給觀者怎樣的想像？她在做什麼呢？這是高更在創作時也問了自己的問題：「是在孕育愛情嗎？這無疑是符合特徵的，但這是猥褻的，我並不希望如此。是睡覺嗎？那樣會瀰漫色情的活力，仍然是猥褻的。我在這裡看見的僅是恐懼。」

在高更看來，這種恐懼傳達出來的遠比恐懼本身的內容更加豐富。「我完全被一種形體的韻律所吸引了。我在繪畫的時候，絕不像製作一個裸體人物時有先入之見。但她的驚恐表情吸引了我，讓我想到坎納肯人的精神和性格，而這又暗示給我一種賦色方式。這色彩必須陰暗、悲哀和可怕，觸動著人們，如同喪鐘的聲響。在床上的黃布被賦予一種特殊的性格，它暗示著夜裡的人為的光亮的聯想，而由此代替了一盞燈。我需要一種恐怖的背景，紫色被清晰地表現出來，圖畫上的音樂效果也由此展示出來。裝飾意識使我在背景上撒上細花，那些花的色彩像夜裡的磷光。現在顯出這幅畫的文學部分來了，對於土著人，磷火意味著死人的靈魂在那裡了。女子驚恐的內容現在得到解釋。」

高更的這幅畫彷彿一組短小的電影鏡頭，兼具了劇本和音效：起伏的視平線和諧流淌，跳動的黃色和紫色以及微綠的閃光如同樂章中輕鬆的爆破音。這個故事包含了黑夜與白晝，講述著活人靈魂與死人靈魂的銜接。

　　然而，貧窮和疾病彷彿是緊緊纏繞在高更頸中的細線，再一次勒緊他的脖子，打斷了他伊甸園般的生活。高更遇到了意外事故，致使他命懸一線，之後又染上了當地的疾病；儘管高更已去信給莫里斯，請他將上一次成功的畫展後代收的錢款寄來，但是始終沒有收到他的覆信，而看病和購買繪畫用品急速消耗著他所剩不多的財產。

高更〈參拜瑪利亞〉（1891 年）

高更〈海灘上的兩個大溪地女子〉（1891 年）

高更〈就餐和香蕉〉（1891 年）

高更在大溪地島拚命作畫、雕刻，除了售賣一些肖像畫和小件藝術品以維持基本的生計之外，最主要的是盡力捕捉他在這裡獲得的一切感受，轉而用畫筆表現出來。

高更在過去的十一個月中完成了四十餘幅作品，如〈亞當與夏娃〉、〈異國的夏娃〉、〈就餐和香蕉〉、〈海灘上的兩個大溪地女子〉、〈參拜瑪利亞〉、〈你何時結婚〉、〈坐在長椅上的大溪地女子〉、〈怎麼，你嫉妒嗎？〉、〈芳香的大地〉、〈阿雷阿雷阿〉、〈拿芒果的女子〉等等。這些作品中都飽含著一種溫柔動人、嚴肅神祕的意味，像是島上古老的歌謠和傳說，具有極強的裝飾性。高更對自己這些辛勤的結晶感到信心十足，他寫信給梅特說：「我很滿意我最近的工作，我感到我開始具有大洋洲人的氣質。我可以斷言，我在此畫的東西，誰也沒有畫過。在法國，人們甚至還不知道它，我希望這新的東西給我帶來有利的結果。」

實際上，高更始終處於一種極其矛盾的狀態。屬於大溪地的他熱愛這裡原始淳樸的氣息，白天工作，夜晚休息，像當地人一樣生活。然而，他畢竟是屬於文明世界的人，無論他如何逃避，也無法逃脫出自己的內心，切斷與現代世界的一切連繫。高更渴望朋友和家人，一旦通信中斷，他就會陷入焦慮和孤獨之中。這樣的他是不可能在大溪地這樣的熱帶小島上永遠生活下去的。

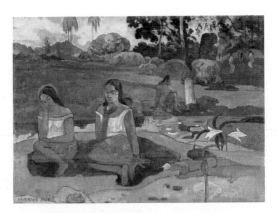

高更〈阿雷阿雷阿〉（1892年）

高更〈你何時結婚〉（1892年）

高更〈芳香的大地〉（1892 年）

高更〈怎麼，你嫉妒嗎？〉（1892 年）

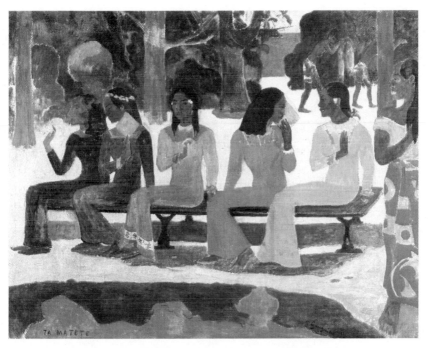

高更〈坐在長椅上的大溪地女子〉（1892 年）

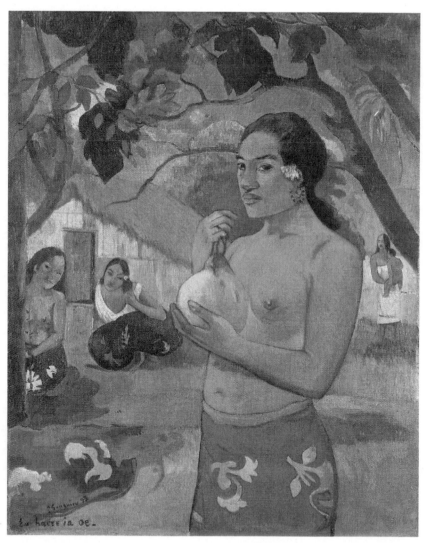

高更〈拿芒果的女子〉（1893 年）

　　餓一頓飽一頓的窘境、接踵而至的疾病、拚命忘我的工作、在女人面前的過度縱欲，都讓高更的體能急遽消耗衰退。巴黎還有事務需要他處理，因此，高更終於決定返回法國。此時的泰胡拉已身懷六甲，聽說自己的情人要拋捨遠行，她一連幾天茶飯不思，夜夜在自己的淚水中入眠。

　　在大溪地的碼頭上，高更擁抱著泰胡拉，久久不願放開。船隻將要起航，他只得拿起行李，走上航船。他回頭望去，只見泰胡拉靜靜坐在礁石上，神情疲憊而悲傷，雙腿垂下來，腳趾尖觸著海面，臨別時還佩戴在耳朵上方的花朵，此時已掉落到膝蓋上，慢慢萎謝了。

　　航船漸行漸遠，高更依依不捨望著身影越來越小的泰胡拉，她的嘴唇彷彿在吟誦著毛利族的歌詞：

那輕柔的南方和東方的微風啊！
你們那樣纏在一起戲耍，
輕拂我的臉龐。
你要一直吹向那個島，
在那個島上，
在那可愛的樹蔭下，
那拋棄了我的情人在休息，
你要這樣對她說，
說是……
你已看到了滿臉淚痕的我……

巴黎之痛

　　西元一八九三年八月三日，高更到達馬賽，不久之後就返回了巴黎。大溪地之行剩下的錢都耗費在了歸程旅途之上，此時他已身無分文。幸虧一家小飯館的老闆對藝術很感興趣，也十分同情不得志的落魄藝術家，便好心收留了高更，這才讓他得以透過暫時賒欠解決了吃飯和住宿問題，否則他將連一個容身之處都沒有。為了緩解燃眉之急，高更寫信請塞律西埃寄了一些錢來，但這也只能救急，絕非長久之計。於是，高更考慮趁著他剛剛歸來的東風，在丟朗・呂厄（Paul Durand-Ruel）畫廊舉辦了一次個人畫展，以此賺取生活費用。

　　這時的巴黎藝術界風向漸轉，人們所欣賞的藝術風格愈加開放，以前飽受抨擊和嘲諷的印象主義和綜合畫派的作品開始受到人們的賞識。這種嶄新的風潮讓歸來的高更十分開心，似乎看到了自己飽經苦難艱辛後「守得雲開見月明」的勝利曙光。為了這場回到巴黎後的首次畫展，高更準備展出他從大溪地帶回來的三十八幅畫作和布列塔尼的六幅畫作以及兩尊雕像，以接受世人的檢視。

　　高更對畫展寄望很高，他寫信給梅特說：「我一到巴黎，丟朗・呂厄就熱情招待了我，還許諾說我可以在他那兒開辦展覽。這可是一個絕佳的機會，而且我相信，只要報上能有幾篇文章來宣傳，這次展覽一定會取得成功的。倘若一切順利，那

麼丟朗・呂厄就會讓我發跡，所以我對這次的工作分外重視。」
畫展的籌備過程並非一帆風順：很多畫作需要修復和整理，還
有一些作品他曾寄給梅特而現在仍未售出，他便頻頻致信梅特
催促她立即寄來。高更還請莫里斯為他作了序，其中寫道：
「這些繪畫和兩座雕像使我看到人性的歡愉，看到它們就是天賜
的快樂。每一幅畫都充滿了原始的詩意，超出了當代的領域。」

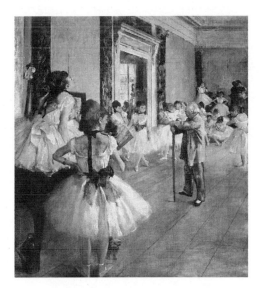

寶加〈舞蹈考試〉（1874 年）

　　然而，實際展覽的結果令高更頗為沮喪。這次的展覽沒有
像他離開巴黎之前的那一次一樣名利雙收，賣出的十一幅作品
也只是勉強賺回了舉辦展覽的花費。很多人只是抱著一顆好奇
心前來參觀：那位以前在報紙上被奉為開拓者的人，那個離開

藝術氣氛濃郁的巴黎、偏要跑到蠻荒的大溪地的怪人，究竟帶回來了什麼與眾不同的作品呢？在印象派的這些舊交之中，莫內和雷諾瓦對此嗤之以鼻，覺得這簡直糟糕透頂：「這簡直是藝術界的噩夢！」就連高更以前的老師畢沙羅也十分不滿：「這是徹頭徹尾的野蠻主義！高更是劫掠大洋洲的野蠻人，就連他的畫也是野蠻人的畫法。他野蠻用筆著色，神祕的好像未開化的人們的神祕宗教、原始崇拜，帶給人的根本不是美的感受，而是一種強加的觀賞。」反而是一直非常不信任高更藝術的竇加讚譽有加，親自到畫展上為高更捧場。竇加現在已經是頗具聲名的藝術家，因此，他的讚譽為高更吸引了更多的目光。

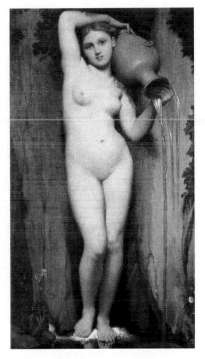

安格爾〈泉〉（1856 年）

愛德加・竇加（Edgar Hilaire Germain de Gas）（西元一八三四至一九一七年）是一位著名的法國畫家，他時常被人歸為印象主義大師，但是他的作品實際包含了很多古典主義和浪漫主義色彩。竇加的作品力圖把握瞬間，展現真實，但卻並不十分追求色彩的多變。他的靈感主要來源於室內，而且往往是依靠回憶作畫，描繪最多的就是芭蕾舞者和洗衣婦，因此被當時很多人稱為「跳舞女郎畫家」。

在展覽之後，莫里斯寫道：「有人居然將它們弄巧成拙地歸入到印象派的行列……印象派大師們認為題材太離奇、顏色太鮮豔、技巧太草率，總之，一切都與傳統的印象派相去甚遠。假如連印象派的畫家都不能接受高更的『創新』，又怎能讓街上的凡夫俗子們接受呢？……畫廊中擠滿了驚訝、嘆息的觀眾，看那些強烈鮮明的顏色，黃的、藍的、紅的、綠的，毫不雕琢放在一起；看那些怪異的題材、不同的自然景色、陌生的人種……人人心中都打上了一個問號，世界上真有這樣一個仙境嗎？還有畫面上那些用大溪地土語寫成的題款，更是叫人如霧裡看花。」

事實上，印象派大師沒有接受的創新，卻成為在街頭巷尾人們熱議的話題。高更將這次收入上的失敗歸咎於自己迫不得已定價太高，但是這個執著自信的人卻始終相信自己做出了無與倫比的成就，作品的真正價值需要靠時間來證明。金錢上的失敗並不能挫敗他，這種事後產生的熱烈反響反而讓他歡欣鼓舞：「最重要的是我的展覽會在藝術上獲得了巨大成功，甚至激起了狂怒和嫉妒。新聞界對我的態度是別人從未得到過的，就是說，合乎情理，充滿讚美。現在我在許多人眼裡是一位近代最偉大的畫家。」

面對別人的冷嘲熱諷，高更骨子裡那種倔強的脾氣再次被激發出來，他認準了自己現在所走的風格道路，就絕不回頭、絕不讓步，用自身不屈不撓的堅強意志對抗那些攻擊性的評

論。他不憚於向別人闡釋自己的見解，也絲毫不吝於以激烈尖刻的言辭回敬對方。高更解釋道：「有人指責我的畫作中那些色彩是虛構的，這是因為他們沒有到過大溪地島，更不願意用藝術的眼光來理解它和接受它。它們是作為大溪地島上偉大、深沉和神祕的『等值』而存在的。在大溪地島上完全的靜寂中，我沉醉在它天然的芳香裡，夢想著偉大的和諧。當人們想把這些東西在一米見方的畫幅上表現出來的時候，就會發現那些獸類的形象具有雕像的僵固性，有某種不叫解釋的古老、莊嚴、宗教性的東西在它們的動與不動中，在做著夢的眼睛裡，是一個無法深究隱蔽著謎的圖像。」

高更將色彩視為具有高度自由的東西，只要是為了畫面的和諧，就可以隨意使用，用形狀和色彩呼喚出心底的感受，獲得心靈的應和。印象派對他來說已經過時，儘管印象派也對色彩的純粹裝飾價值進行研究，但它在根本上還保留著一種不自由，還寄希望於反映自然，所以就會信奉眼睛所看見的樣子，不是完全擺脫現實的束縛，從心靈中尋找最適合的色彩。

因此，高更才會嘆息道：「這就是大溪地，我心中的大溪地！它像色彩的皇宮，內涵是這麼豐富，包羅了最鮮豔的顏色和最複雜的光線，這也是它之所以偉大和神祕的原因。我的表現是沒錯的，只有這樣的原始和野蠻，才是我心中最真純的世界。」

　　高更希望透過畫展使自己的畫作大賣的夢想再一次破滅了，賺回的錢在償還之前住宿和準備展覽的欠款之後所剩無幾，他又一次陷入了貧困。好在天無絕人之路，就在此時，高更的一位叔父去世了。由於缺乏直接繼承人，高更繼承了總數一萬法郎的遺產，將他從窮困潦倒的泥淖中拯救出來。

　　高更是典型的藝術家性情，彷彿能夠脫離現實一般生存，缺乏對物質生活的實際規劃，只要手頭一有錢就好像忘記了剛剛經歷過的窮苦日子，開始肆意揮霍起來。高更在蒙帕納斯維爾辛熱托裡克斯街租下一間畫室，裝修布置承襲了大溪地的風格，他將整間屋子粉刷成具有濃鬱熱帶氣息的鉻黃色，牆上掛上他在大溪地創作的作品和一些異域風情的飾物。高更的畫室既浪漫別緻，又有海外特色，因此很快成為象徵主義作家和一些藝術家，尤其是納比派的畫家常常聚會的地方，恰如玻璃窗上那句用大溪地語寫成的話 ：「人們喜愛此地。」

　　高更的個性不僅體現在房間的內部裝修上，他自身的外在穿著也十分特立獨行，甚至可以說是有些怪誕奇異的。

　　高更上身穿一件很長的藍色男士禮服，鈕扣是貝珍珠殼所制，點綴其上如夜空中的星子。裡面是一件藍色的俄式側開口背心，領子上鑲嵌著誇張的黃綠相間的裝飾花邊，鮮豔的撞色極具視覺衝擊力。褲子是灰黃色的，腳上穿著一雙五顏六色的木屐。他頭上戴一頂灰色氈帽，裝飾有藍色帶子。雙手還喜歡

戴一副白手套，將他本就不瘦長纖細的手凸顯得特別粗壯。他總是持一根木質手杖，上面雕刻著造型誇張暴露的圖案，手柄上還嵌有一顆精緻的珍珠。就算他有時候換一套顏色黯淡的裝束，還是擺脫不掉一種戲劇角色的奇特感。

除了藝術，高更的生活中不可缺少的另外一個元素就是女人。他實際上是一個將靈與肉、愛情與熱情分割開來看待的人。對高更而言，他只有一個妻子，那就是梅特。儘管無論是在巴黎、布列塔尼，還是巴拿馬、大溪地，他的身邊都有女人相伴，但是梅特始終是他的妻子，他從來沒有想過要拋棄妻子兒女，也從不認為自己的行為是拋棄家庭。高更無論身在何方，一直與梅特保持著通信，有困苦先向梅特傾訴，有喜事先向梅特誇耀；他痛恨梅特的家人帶給他的侮辱和譴責，也厭惡梅特總是如此世俗和物質，但他從未怨恨過她，也從未放下自己的孩子們；他的心中，始終有一個後方，那是一個永恆的避風港灣。

梅特的心中其實也始終存留著對高更的感情。但她只是一個平凡普通的女人，她不能理解為什麼自己的丈夫要放棄穩定體面的工作，作別自己和孩子們，甘願過窮困潦倒的漂泊生活，去追求一個縹緲無定、不被大眾承認的藝術夢。梅特很實際，她需要養家餬口，來養育五個孩子。因此，她總是試圖勸說高更回來，重新回到以前的幸福生活；當她知道回到過去的

願望已經不可能實現後，就轉而希望高更能夠擔負起父親的責任，多給家裡寄錢，或者直接拿走高更的畫作變賣賺錢。他們兩人一個生活在純粹藝術的理想國度裡，一個生活在壓力如山的現實世界中，注定將彼此越推越遠。

但是，藝術需要女人。藝術家的肉體需要女人的滋潤，藝術家的靈魂需要熱情的灌溉。尤其是在梅特那裡受到冷落之後，高更更需要找一個溫柔鄉，為他帶來精神上的放鬆和休憩。這回陪在他身邊的，是一位名叫安娜·拉雅瓦索斯的女人。

這天，高更像往常一樣外出散步，晴朗天空下的多菲納廣場上有很多人穿梭往來。拐過街角，忽然出現的一個女子映入高更的眼簾。她看起來二十多歲，身上同時體現出法國女人的浪漫高雅和東方女人的神祕嫵媚。這名青年女子的臉部五官深邃，深黑的眸子靈動地閃爍著；一頭烏髮長長垂下，她雙手輕輕一攏，將頭髮繞過脖頸在胸前聚成一束；她的膚色有些深，泛著彷彿經過海灘日晒後的光澤；身材曼妙，凹凸有致，雙腿修長緊實，讓高更想起在熱帶島嶼上見到的健康優美的土著女人。她身上散發出來的撩人氣息，不正是高更所欣賞、所追求的嗎？青年女子眼神一掃，發現了這邊微瞇著雙眼打量她的高更，毫不羞澀地眼波流轉，嫣然一笑，自有一番風流韻味。高更見到這番神情，便抓住時機走上前去，邀請女子去喝一杯咖啡。他們在咖啡館中愉快聊天玩笑，很快互相為彼此的魅力所傾倒。透過聊天，高更知道眼前這名女子叫做安娜，是一名具

有爪哇血統的混血兒，這喚起了他血管中湧動的異域血液，想起了自己在祕魯、馬丁尼克和大溪地的日子。安娜也知道了眼前這個衣著獨特，看起來有著豐富的人生故事的男人是一位極具個性的藝術家，當他誇讚自己的美貌和氣質時，安娜更是心花怒放。於是兩人自然而然成了戀人，同居在一起。

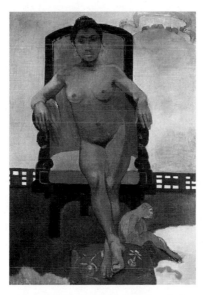

高更〈爪哇人安娜〉（1893 年）

高更為了滿足年輕活潑、精力旺盛的安娜，除了日夜陪伴著她以外，還給她買了一隻極具個性的寵物——一隻長尾金絲猴。小金絲猴嬌小漂亮，活潑好動，總是躥上蹦下，給安娜帶來許多樂趣，她更是走到哪裡都會帶著這個小東西。除此之外，高更的特長繪畫，也成為取悅安娜的手段。他為安娜畫裸

155

體畫，坐在椅子上的安娜向前伸展著雙腿，身體如含苞待放的蓓蕾一樣飽滿，盡情展現出了她的豐腴美妙、風情萬種。

在巴黎生活了一段時日，高更很快再次感到了厭倦。他決定動身前往布列塔尼，卻沒有預料到這趟行程對他後來的生活產生了至關重要的痛苦影響。

西元一八九四年五月，在布列塔尼，高更和安娜繼續過著像在巴黎一樣風光奢侈的生活。此時的阿旺橋已經今非昔比，格勞阿奈克太太賣掉了她的小旅館，新旅館的住客們也已不再是曾經充滿追求的藝術家們了，這裡充斥著來渡假的游泳者和旅遊者，雜亂喧嚷，讓高更非常頭痛。每天，他就帶著安娜出門散步，欣賞寧靜的鄉間景色。安娜一手挽著高更，一手逗弄著小金絲猴，兩人穿著吸引眼球的服裝招搖過市。他們的做派常常引起當地人的圍觀，高更並不在意，但是安娜卻一直對此非常惱怒。

這天，當他們走到康卡爾諾時，又有一些船員面含嘲弄地嬉笑著，朝他們指指點點。安娜遏制不住心中的不滿，非常粗魯回敬了他們。她的這一舉動激怒了圍觀的人，其中一名領航員回罵了幾句，開始鼓動人們朝高更與安娜投擲石塊。高更十分憤怒，大步走到那名領航員面前，不由分說就給了他兩拳。周圍人見狀，馬上有人回船找人，很快，高更與十五個水手混戰起來。高更以前也是水手出身，還經歷過海軍的訓練，

因此，與這群人打鬥起來並不十分被動。然而當他集中精神應付還擊時，沒留心腳下，踩進了一個小洞裡，被絆倒在地，致使靠近踝骨的腿部骨折，骨頭刺穿了皮膚。水手們趁機蜂擁而上，對他一陣拳打腳踢，直到看他傷勢嚴重不能反抗，這才憤憤而去。

　　醫生將這次意外診斷為開放性骨折，進行了必要的處理後，便要求高更留在阿旺橋靜心恢復養傷。起初，安娜還每天在床邊陪護，給高更講述身邊的見聞和新鮮事。但是好動的她很快便耐不住這樣的清靜寂寞，漸漸不耐煩起來。又過了一個星期，高更已經完全見不到她的蹤影了。

　　直到他病癒出院，才知道安娜早已將畫室席捲一空，捲款逃走了。「我真是自作自受！」他苦笑道。

　　這次受傷和療養帶給高更的是虛弱的身體和花費一空的積蓄。法國讓他失望：浮誇虛榮的巴黎，風情不再的阿旺橋，破碎的夢想和感情——沒有什麼可讓他留戀的了。既然如此，那麼為何不再回到曾帶給自己歡樂的大溪地呢？我的野蠻天性只有在那裡才不會被認為是怪異的，才會得到社會的認可。

　　就這樣，高更下定決心，結束了在法國的短暫休整，再次啟程前往大溪地。

第 4 章　通向藝術之巔的坎坷

第 5 章　魂歸大溪地

亙古的發問

　　經過漫長的航行和在奧克蘭群島的短暫滯留，高更終於在時隔近兩年之後，再一次踏上了大溪地的土地。曾經在他看來是樂園的大溪地首府帕皮提如今已經歐化：街道上開始使用電燈照明，就連那片皇帝的舊花園前的大草坪上，也被安置了一些漆皮剝落褪色的木馬，顯得破敗不堪，有人想要兜覽一圈甚至要花錢。

　　高更在帕皮提的皮納俄雅區生活下來。他自己動手，又雇了幾個土著人，一同搭建起一間簡陋的茅屋。這間屋子以畫室為主，還有一間小起居室。地板用劈開的木板鋪成，四面圍牆用樹幹支撐圍起，頂上覆蓋上密集交錯的椰樹葉片遮陽防雨。高更在房間內部掛上了他的畫作，又參差擺放了一些自己製作的小藝術品，還在門口豎立起兩個自己雕刻的木雕作為裝飾。整個房屋雖然簡單，倒也頗具一種獨特的質樸風情，帶給他新生活的愉悅氣息。他給友人寫信說：「我這間小屋，四周沉寂。我從大自然令人陶醉的芳香中，夢見了高度的和諧。讓人沉醉的喜悅，使我忘記了在無限猜測中的神聖的恐怖。此刻，我呼吸到一種長期從未有的歡樂的香氣。」而且最重要的是，這項工程只花費了他三十法郎。

　　高更安頓下來後，想到的第一件事就是去找泰胡拉。

　　當年他在大溪地島上最愉快的時光都是與泰胡拉一同度過的，泰胡拉更是將高更視作自己的丈夫，並懷上了他的孩子。

但是高更卻在做了決定後拋下了她和腹中的孩子，毅然決然地回到法國，將近兩年毫無音訊。雖然島上的土著人非常純樸，對家庭的觀念和夫婦的忠貞並沒有什麼限制和束縛，但是泰胡拉依然黯然神傷了很長時間，孩子一出生，就嫁給了一位比她年長四十歲的商人。泰胡拉得知高更重回大溪地前來找她，雖然心中懷有對往日美好時光的懷戀，但自己也並非別人召之即來，揮之即去的玩物。因此泰胡拉和高更相見，卻不可能再重溫以前的美好時光了。

高更本想回來與泰胡拉團聚，卻沒想到霽月難逢，彩雲易散，已經錯過的永遠無法彌補。高更心中非常懊悔，對泰胡拉感到萬分愧疚。儘管如此，他卻還是壓抑不住熱愛女人、熱愛美麗肉體的天性，很快就又與一位年輕女子同居在一起。

這個女子名叫珀芙拉，青春健康，身姿姣好。她與高更在他新建成的小屋中生活，平時聽他彈奏曼陀鈴，或者聽他講自己的經歷和趣聞逸事，陪他唱歌聊天解悶。原來與泰胡拉神仙眷侶般的日子彷彿又回來了。當高更創作時，珀芙拉有時靜靜陪在一邊，有時則充當他的人體模特兒。

從珀芙拉純淨的肉體上，高更找到了一種新的寄託，這成為他長期以來靈感的綠洲。

回想第一次來大溪地的時候，高更在巴黎的畫展剛剛取得巨大的成功，他的錢包豐盈，充足的金錢支持讓他可以沒有後顧之憂生活創作。但是這一次的大溪地之行則與前一次相反。

臨行前他在德魯奧大廈舉行的作品拍賣可以稱為一次失敗，高額的成交數額之下，其實大部分作品由於價格太低，而最終由他自己化名購回，除去場地和運費等成本，淨獲利不過 465 法郎。好在一位畫商萊維向高更保證：「你就儘管放心動身吧，我會支持你，不會讓你陷入困境的。這也許得花上點時間，想要讓別人理解你的畫可不太容易。不過你別擔心，該做的我一定會去做的！」

然而事實證明，高更在金錢方面永遠是如此的幼稚和天真。不但口口聲聲要支持他的萊維先生沒有給他寄過一分錢，別人還在其他帳目上欠了他四千法郎。上一次從大溪地島回國後，高更曾經寫了一本描述大溪地生活的傳記《諾阿，諾阿》，希望讓讀者了解到這個法國海外殖民地的風情，同時也想借此幫助人們理解自己的繪畫作品。為了出版的完整性，這本書的序言和第一章主要是莫里斯的功勞，但是高更此次臨行前將出版的一切事宜交付給了莫里斯。高更在大溪地手頭十分拮据，因此，日夜盼望著這本書的付印和由此可得的版稅，沒想到卻收到了因為莫里斯從中作梗爭奪出版權而導致書籍無法出版的消息。高更在大溪地的生活需要金錢的支撐，手頭沒錢就只能欠債，漸漸欠下了近兩千法郎的債務。頓時高更又陷入了極端貧困的境地。

高更的身體條件每況愈下。他在阿旺橋受傷的腿沒有完全康復，腿痛不時發作，加上在熱帶氣候的生活使他的骨骼關節

染上了風溼，他的身體極度虛弱。當高更去醫院治療時，因為沒錢反而遭到歐洲白人的嘲弄侮辱，他們在給高更的入院證上寫上「窮光蛋」，還把他與士兵、差役們分在一起。高更是個傲氣又倔強的人，絕對無法容忍自己因為貧困而遭受歧視，因此，儘管他在身體上忍受著巨大的痛苦，可還是拒絕了醫院的粗暴對待。高更還患有結膜炎，致使視力嚴重受損；他的心臟也承受著過重的負擔，內臟頻繁遭受著疼痛的侵襲。從西元一八九七年六月開始，他兩個月沒有作畫，每天要在床上躺二十個小時，而且幾乎沒有睡眠。高更就是在這樣的身體狀況下堅持生活，透過追求藝術來暫時忘卻痛苦，這在他的人生中書寫下頑強的一頁。

《諾阿，諾阿》

　　然而，上天似乎仍然覺得這些折磨對他的意志考驗不足，於是在西元一八九七年四月，又奪走了他的女兒艾琳的生命。艾琳死於傳染性肺炎，患病後沒幾天就去世了。她是高更最寵愛的女兒，梅特曾將她閒暇時所作的畫作寄給高更，高更看後十分欣喜，給梅特回信說：「這真的是艾琳畫的嗎？如果回答是肯定的，那我真要為她感到高興和激動。她的畫作有著新鮮的衝動和創造力，這恰恰是現在很多藝術家所欠缺的。雖然筆觸稚嫩了些，但這是無關緊要的，只要多多注意、稍加訓練就可以彌補。艾琳真是最有我的天賦的孩子，如果她想繼續繪畫，那麼請一定不要加以阻攔，讓她自由地發展吧！將來很可能會有所成就的。」高更甚至曾經為她寫了一本書——《致艾琳的筆記》。在這本書中，高更將自己平時的點滴感悟記錄下來，傾注了一個藝術家對藝術的體悟，更傾注了一個遠在他鄉的父親對愛女所能給予的全部關懷和心血。

高更〈艾琳肖像〉（1884 年）

高更在《致艾琳的筆記》中寫道：「孩子！我相信聖潔的靈魂和藝術的真諦，它們二者合一，不能分離……我相信藝術深植於所有被聖靈感染的人們的心中，我相信一旦嘗到偉大藝術的精髓，以後就再也無法抽身，必將永世為它工作，為它犧牲，永不放棄。我相信最後的審判。屆時有膽識歌頌、昇華純潔藝術的人，和那些以粗陋、邪惡眼光鄙視藝術的人，都會得到他們各自應有的賞罰，我深信忠於藝術的人必會得到恩賜，他們將穿上馨香四溢、純美和諧的天賜華裳，回到天國 —— 萬物和鳴之中心，與之認同，永生永世逍遙其中。」這是高更沾滿了淚水寫下最為深摯的至愛之情。

梅特對高更的感情漸漸在困苦歲月中消磨殆盡了。在她的

眼中，高更拋棄了她和孩子們，拋棄了家庭，逃避了一位丈夫、一位父親的一切責任。他口口聲聲說為藝術獻身，卻在金錢上很少富餘，還總是寫信讓自己幫他處理作品上的事宜。梅特早已受夠了這一切，心底如燃盡的香燭，再也沒有溫暖和熱情，只剩餘燼死灰。如今，高更的死活對她而言也不再是值得關心的事了，當她收到高更的來信，請求她在他六月七日生日這天讓孩子們給他寫「我親愛的爸爸」並附上自己的簽名時，梅特毫不留情、十分冷血回覆道：「你沒有錢，就沒有資格提出這樣的要求，別指望我會讓孩子們給你這個不稱職的父親寫什麼賀卡。」

高更收到來信，既憤怒又痛苦。他給梅特回信道：「我剛失去我心愛的女兒，我已不愛我的神。她的名字像我的母親一樣叫做艾琳。每個人都有自己愛的方式，對某些人，他們的愛在棺材裡迸發，對另一些人，……我不知道。她的墓在這叢花裡，四處只有鮮花 —— 一個幻覺 —— 她的墳靠著我，而我的淚就是這些活著的花。」這封信之後，高更與梅特再也沒有通信往來，誰也沒料到這竟成為二人的訣別。

病痛、貧困、親人的死亡和冷漠如同惡魔之掌，緊攫高更，讓他無法喘息。對高更而言，這個人間彷彿已經沒有什麼可以留戀的了，他想到了解脫，去往那個沒有痛苦的天堂。但是在邁出最後一步之前，他還有必須要完成的工作，那就是傾盡全力畫一幅留在人間的最後的作品。

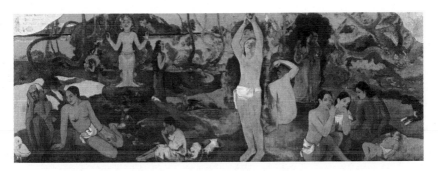

高更〈我們從何處來？我們是誰？我們往何處去？〉（1897年）

　　高更僅僅勾勒草稿就花費了很大功夫，定稿之後，卻已經沒有錢買油畫專用的亞麻布了。他充分利用手頭能用到的資源，自己動手製造畫布：他將粗麻袋拆分，再重新組裝縫合，拼成一張高約五英呎、寬約十二英呎的大型畫布。

　　整幅畫面如同一幅宏偉的歷史長卷，展現了人生的不同階段。整體環境是森林的一條溪岸邊，以海洋為背景，鄰接著一個島嶼的群山，這是地球上主要的地貌，也像是人類起源的遠古血脈，縱橫交錯。色調雖然有所變化，但整體上是穩定的藍色和綠色，營造出神祕、奇異的氛圍。

　　人物形象都是土著居民，無論男女都自然地赤裸著身體，以映著陽光般的鮮豔的橘黃色突出在風景前端。

　　畫面上端兩角是鉻黃色，左角寫有銘文，右角署著高更的名字，好似一幅損壞了牆角的金色牆壁上的壁畫。右下角是一個誕生不久的熟睡嬰孩和三個坐著的女人。兩個身穿紫衣的女人在輕聲互訴衷腸，談論著命運。一個蹲伏的巨人破壞了常規

的透視，一隻手臂向上伸起枕在腦後，驚訝注視著這兩個大膽的女人。中間是一個正在採摘水果的人，頭頂的蘋果讓人想到伊甸園中的人類始祖亞當。

穿著白袍的小孩身旁有兩隻貓和一隻白色的替罪羊，充滿了神話中悲憫的犧牲和獻祭。後面一尊有韻律地舉著雙臂的雕像，像是人們崇拜的偶像和信仰，似乎在指點日後生命的迷津。它旁邊的女孩好像在認真傾聽偶像的訴說。左下角，一名瀕死的老婦屈膝而坐，獨自沉思，靜靜等待接納自己的命運。她腳下有一隻奇特的白色天鵝，抓著一隻蜥蜴，好像人死後昇華的靈魂。

高更在寫給達倫埃爾的信中說 ：「這幅畫的意義遠遠超過以前的所有作品 ：我再也畫不出更好的、具有同樣價值的畫作來了。在我臨終前，我已經把自己的全部精力都投入到這幅畫中了。這裡有多少我在種種可怕的環境中所體驗過的悲傷之情，這裡我的眼睛看得多麼真切而且未經校正，以致一切輕率倉促的痕跡蕩然無存，它們看見的就是生活本身。」

整整一個月，高更一直處在難以形容的癲狂狀態之中，如痴如醉、晝夜不停畫著這幅畫。古希臘的蘇格拉底告訴人們 ：「認識你自己。」人類一直在追尋關於自身的真相，卻永遠無法真正得到答案。高更，這位法國藝術家，在經歷了一生的苦難和折磨，決心回歸天國時，再一次問出了這個振聾發聵的問題 ：「我們從何處來 ？ 我們是誰 ？我們往何處去 ？」他向世

界提出這個問題，又將它當作留給自己的題目，並作出了自己的解答。高更說：「關於這個題目，我已經完成了一部哲學著作，完全可以與那部《福音》相媲美，我認為寫得還不錯。」

完成這幅畫作之後，他又將《諾阿，諾阿》全部抄寫完畢。至此，他的使命已經完成。西元一八九八年二月十一日，自覺完成了全部工作的高更獨自爬上山頂，服下大量砒霜，試圖自殺。然而也許是上天不願見到英才早逝，他因為吞服量過大引起了嘔吐，最終免於一死。

這次自殺未遂的行為使高更本就脆弱的骨骼經歷了一次劇烈的撞擊，他在床上躺了兩個月才有所恢復，終日被劇烈的頭痛所困擾。高更解釋道：「要是你們能夠了解我三十年來吃了多少苦，也許就會原諒我的愚行。」自殺行為有悖於高更孤高倔強的性情。自殺失敗後，他重新清醒過來，深深痛悔自己的行為。無論命途如何多舛，高更都澈底摒棄了這個荒唐的念頭，堅強度過了餘下的生命。

在孤獨中走向死亡

經過兩個月的休息，高更的身體勉強恢復到正常的狀態，但是他在大溪地欠下的債務卻不等人，極需清償。

西元一八九八年四月，高更在帕皮提的地籍測量辦公室找到了一份繪圖員的差事，賺取每天三法郎的微薄收入，用來維

持基本生活。但是這點薪水是遠遠不夠的。五月分，他所欠的高利貸到期，銀行沒收了他的財產並予以拍賣，其中很多是他以前的作品，都被以極低的價格售賣出去了。

　　高更在貧病中苦苦掙扎，猶如寒夜中火星微弱的油燈。這樣的日子過了一年半，到西元一九○○年，一位名叫瓦茲·沃拉爾的畫商看中了高更作品的潛力，讓他成為簽約畫家，每月提供三百法郎來交換他的作品。實際上，沃拉爾是憑藉其畫商的獨到眼光看出了高更作品中的潛力，透過這種方式盡可能多地收集他的畫作。高更每送來一批畫，沃拉爾都保存著不肯出售，深信日後這些作品會賣個好價錢。

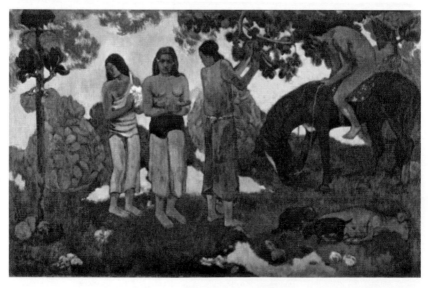

高更〈採摘果實〉（1899 年）

高更〈三個大溪地人〉（1898 年）

高更〈永不再〉（1897 年）

　　幸運的是，如此一來高更的生活就有了保障，讓他得以辭掉繪圖員的工作，專心作畫。在這一時期，高更對大溪地的風情和人民有了更加深刻的體會，繪畫風格也日漸成熟。他創作的〈三個大溪地人〉、〈兩個大溪地婦〉、〈採摘果實〉、〈母性〉等作品，都集中表現了他所感知到的大溪地人古樸典雅的風情。

　　其實，高更除了畫家的身分，還有並不為人熟悉的另一面。他偶然發現以前的一位巴黎詩人在帕皮提創辦了一份《黃蜂月刊》，於是他便欣然加入，將它開闢成對殖民地當局口誅筆伐的聲討戰場。

　　在大溪地長期生活的過程中，高更不像其他的歐洲白人一樣自詡為文明人，享受特權，歧視嘲笑當地的土著「野蠻人」。他與土著人一起，同呼吸共命運，看不慣殖民政府和憲兵隊的欺上瞞下、貪汙腐敗、敲詐勒索、橫行霸道，尋求公平與正義，希望能夠憑藉自己的呼籲和訴求來為土著朋友們爭取到他們應得的公道。

　　因此，高更辛勤為《黃蜂月刊》撰稿。他繼承了父親克勞維斯的犀利文筆和敏銳感知，像一隻大黃蜂一樣將尖銳的尾針炙進殖民地官員的痛處。他曾在一篇文章中寫道：「殖民，就是去耕殖一塊土地，將荒蕪的土地開發出來，讓它有用武之地，至少要對這裡的原住居民有所幫助，才是你們殖民的應有之義。然而，你們卻征服了這塊土地上原有的為數不多的人民，占據大筆的錢財，來填塞征服者的私欲。你們枉稱自己為『文明人』，而這些做法才恰恰是最不文明、最可恥的行為！」

高更〈兩個大溪地婦女〉（1899 年）

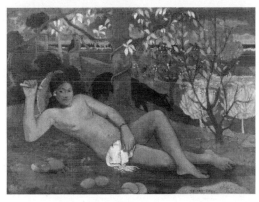

高更〈美麗的女子〉（1896 年）

　　高更針砭時弊、痛斥當局，不僅寫文章字字見血，還充分發揮自己的特長，將所見所聞繪製成一幅幅刻畫現實的漫畫，在嬉笑怒罵中一吐為快，伸張正義。

　　很快，當局發現了高更這個麻煩，嚴令《黃蜂月刊》不得刊載高更的文章和漫畫。高更並不畏懼，索性自己創辦了一份新的期刊《微笑》，將原先的戰場搬到這裡來，繼續以筆為槍，揭露政府和教會的偽善，為土著人申冤叫屈。

　　這份刊物雖然在土著居民中流傳很廣，但是維繫起來十分艱難：它並非意在盈利，因此獲得的收益很少，資金不足以支持它的持續運轉；能夠發表文章作品的人也很少，高更有時甚至不得不同時使用近十個化名撰文畫圖。加上當地政府的反對和圍剿，《微笑》也很快停刊了。

　　高更經過一次生死經歷，一顆浪跡天涯的漂泊心靈卻依舊不改。在不安靈魂的驅使下，西元一九〇一年夏天，高更將自己在皮納俄雅區的一小塊地皮和簡陋的房屋賣掉，轉而搬遷到了馬克薩斯群島的希瓦瓦島。他說：「我要利用生命中最後的機會，掙扎著去馬克薩斯群島。那裡，大洋洲人還沒有被歐洲文明所汙染敗壞。那是一座至今仍然十分野蠻、完全原始的島嶼。我想唯有完全的原始和沉寂才能燃起我內心最後狂熱的火花，將我的才華表露、燃盡！」高更是永遠不會被環境和軀體束縛的，他仍舊渴望著心底的熱情，渴望在藝術的烈焰中燃燒，像鳳凰一樣浴火舞蹈，涅槃重生。於是他作別珀芙拉和孩

子，獨自一人漂向遠方的海島。

　　高更在希瓦瓦島上定居於阿圖奧納村。這個依山傍海的小村子十分偏遠閉塞，村裡絕大部分人甚至連大溪地的首府帕皮提也沒去過。村民們祖祖輩輩都生活在這裡，進行簡單的耕種，也會乘小船出海捕魚，在山林間採摘野果。這裡還是一個未被歐洲的現代文明浸淫的處女地，簡陋的環境中瀰漫著自然的詩意。

　　高更再一次自己動手搭建好房屋，命名為「快樂之家」，並刻了一塊木匾懸掛在房門上端。在臥室和畫室之間，他雕刻了一塊浮雕門板，上面是一位在自然中裸體直立的土著女子，看似粗糙，隱隱然卻有一種宗教的神祕感，象徵著人類對健旺生命力的遠古崇拜。高更在房屋旁的林間掛了一張午睡用的吊床，閉上眼睛，就能感受到穿過椰林的斑駁陽光，和從海面拂來的陣陣清風，這種惬意是難以言喻的。

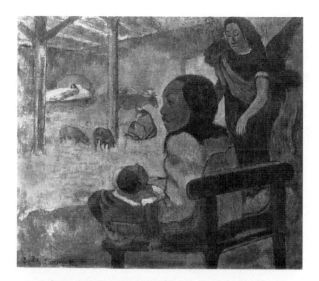

高更〈基督的誕生：大溪地〉（1896 年）

高更〈奉獻〉（1902 年）

希瓦瓦島每天早上溼潤的晨光，筋脈蜿蜒的山巒土丘，多產豐韻的土地，繁星如砥的夜空，以及清洌的溪流、多汁的水果、溼熱的微風，都一點一滴浸潤到高更的創作之中。從〈她們金色的身體〉、〈蠻荒的故事〉、〈拿著扇了的女了〉到〈召喚〉、〈誕生〉等作品，他的線條色調更為樸拙，彷彿是伏在地面上，受到自然母體靈氣的感化而成，與這裡的一切人物風景緊緊融為一體。

西元一九○二年四月，高更將完成的二十餘幅畫作交給了沃拉爾。對於自己的創作，高更平靜而堅定地說：「我知道，在藝術生涯中我是正確的，而且我有能力將它們出色表達出來。無論如何，我都要完成我的任務。如果我的作品不能流芳百世，至少會使世人記得：在畫壇上曾經有這樣一個人，他努力地從過去許多傳統的藝術模式中解脫出來，找到了一種全新的生命形式。」

風俗單純的小島同時激起了高更對女人的渴望。他在這裡的私生活是豐富的，每天都有不同的女孩子川流不息地來到他的屋中過夜，他從她們的肉體中獲得愉悅，同時也從中攫取創作的靈感。這些純樸又情意綿綿的女孩子天生是可愛的模特兒，帶給他無限的繪畫熱情和素材。

高更〈拿著扇子的女子〉（1902 年）

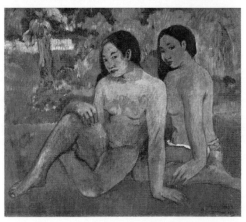

高更〈她們金色的身體〉（1901 年）

這裡如同高更的理想國：有美麗安定的生活環境，不必為食物和金錢擔憂；有年輕的女人們環繞，沒有可憎的繁雜俗務……高更盡情享受著眼前的一切。他說：「我在這兒，有很多東西可以增強我的心智。繪畫時，一個人應該沉迷於自己的夢境，然後隨著夢中的感受，誠實畫出來。

我如今僅僅希望再健康活兩年，沒有金錢的困擾，使我在藝術上能夠發揮所能，從而達到成熟的階段。……這個地方真是可愛得不得了。我對現在的選擇愈來愈滿意，一切應有盡有，每件物品都伸手可觸。」

但是，健康之神卻未能光顧高更。過量砒霜造成的頭痛頻頻侵襲他，溼疹也一直困擾著他，而且，夜夜縱欲的歡樂終於讓他遭受到可怕的魔鬼 —— 梅毒的噬咬。

西元一九〇二年八月，高更的梅毒漸漸惡化，雙腿開始潰爛，已經不能久站作畫，終日依靠菸酒支撐。

既然不能作畫，那麼他就將滿腹才情付諸筆端，開始寫作。他寫了一篇〈一個藝術學生的私語〉，抒發著自己選擇藝術道路以來，在心中累積的肺腑之言：「我試著想證明，藝術家根本用不著任何學派文人的支持或教誨。那些人總是傳播教條，不但損害藝術家的自由，也矇蔽酷愛藝術的大眾。……我這個人永遠相信『勇於嘗試』這四個字。我一生都嘗試從傳統的教條中掙扎出來。我的成果也許並不偉大轟動，但是，至

少船已初航。」高更筆耕不輟，將自己的私人心路彙集成一本
《此前此後》。這本書並非一本嚴格意義上的個人傳記，它的
內容十分雜亂，充溢著對往事的回憶，對藝術的見解，對生活
的記錄，對土著人民的關心，以及那些關於人、神、愛、性、命
運、自由的絕對誠實和坦白的評論。

　　高更在《此前此後》中涉及了許多大溪地土著遭遇的不平
事，也撰寫文章抨擊、揭露當局的腐敗黑暗。高更對土著人民
充滿同情，遇到不平和危難便提筆相助，將自己的地位身分決
然置之度外。他意在引起殖民地管理者的重視，從而改善當地
人的生存條件，不料卻事與願違，不僅沒能造成積極的作用，
反而深深激怒了當局，讓自己身陷囹圄。一九○三年三月，當
地的法院給高更安了一個「畫作未繳稅」的莫須有罪名，判他
三個月監禁，將他投入監獄。

　　牢獄生活是痛苦的。供應的伙食極差，還不時遭到短缺剋
扣，不僅營養不足，連吃飽都成問題；房間陰暗潮溼，蚊蟲肆
虐，這樣他的溼疹復發，更加難以忍受；環境和個人衛生都得
不到保障，犯人們很少有機會洗澡清潔，空氣中瀰散著一股酸
腐霉臭。本已病痛纏身的高更經過幾個月的如此折磨，早已形
銷骨立，奄奄一息。

　　但是逆境中的高更，更凸顯出無比頑強的氣質。他對莫里
斯說：「我被打翻在地，但並未被征服。印第安人在酷刑下依

然微笑著,他們被征服了嗎?野蠻人確實比我們優勝。那天你說,我不該說自己是一位野蠻人,你錯了。因為這是真的——我是野蠻人。所有的文明人都預感到了,在我的作品中沒有一點什麼令人驚奇、感到困惑的東西,除了這『無可奈何的野蠻人』。也正因為如此,它才是無法被模仿的。一個人的作品,就是一個人的表白。……人們在獨自一人時會像迷途羔羊一樣,惶然膽怯。這就是為什麼無需規勸每個人都去離群索居的原因,因為只有最有勇氣、最為堅毅的人,方能忍受孤獨。……我知道的東西的確很少,但是我寧願這不多的東西是屬於我自己的。誰能知道,這為數不多的東西被別人利用之後,不會變成一種偉大的創造呢?」

高更的行為為他在民眾之中博取了很高的聲望,監獄部門見他生命垂危,擔心他死在獄中會引起民眾的憤慨,造成不必要的麻煩,因此提前釋放了他。但是此時的高更已經走到了生命的盡頭:他的雙腿粗腫,無法移動;沒過多久,疾病逼迫到腦神經,他雙目漸漸失明;他的心臟逐漸衰竭,兩次進入休克狀態。高更孤零零躺在希瓦瓦島上自己簡陋的小屋中,親人朋友遠隔重洋,只有附近好心的土著鄰居來照看這個可憐的人,為他送水送飯。

西元一九〇三年五月八日,高更在日復一日的病痛中受盡折磨,終於復歸平靜,孤獨又驕傲邁向天國,享年五十五歲。

第 5 章　魂歸大溪地

附錄：高更年譜

1848 年，6 月 7 日，保羅‧高更出生於巴黎洛特萊聖母院街，有一個大他兩歲的姐姐瑪麗。

1851 年，3 歲。巴黎政治局勢緊張，全家乘船去祕魯首府利馬投奔莫斯塔索家族。10 月 30 日，父親克勞維斯在法萊明港因心臟病去世。

1855 年，7 歲。祖父去世，母親瑪麗接到奧爾良發來的電報，帶著子女返回法國繼承遺產。高更進入寄宿制學校就讀。

1856 年，8 歲。祕魯的曾舅公唐‧皮奧‧莫斯塔索去世，留給高更母子的遺產被瓜分。

1859 年，11 歲。瑪麗開了一家縫紉店，高更進入神學學校學習。

1863 年，15 歲。轉入奧爾良的一所預科學校讀書。

1865 年，17 歲。放棄學業，12 月，成為「盧奇塔諾號」船上的一名輪機見習生，後被提為二副，開始了水手生涯。

1866 年，18 歲。被調至「吉利號」貨輪擔任大副。

1868 年，20 歲。進入海軍服役，效力於巡邏戰艦「吉隆姆‧拿破崙」號。

1871 年，23 歲。4 月 23 日，從海軍退役，返回法國。

此時母親瑪麗已經去世，高更被託付給阿羅沙，並經阿羅沙介紹進入布爾丹證券交易所，成為一名股票經紀人。

1873 年，25 歲。11 月 22 日，與丹麥人梅特‧蘇菲‧加德在巴黎德魯奧街九區市政廳辦理了結婚手續，並在肖沙街路德派教堂舉辦婚禮。

1874 年，26 歲。8 月，兒子埃米爾出生。高更開始涉足繪畫領域，並在親友的建議下來到克拉羅西學院學習繪畫，充實基礎。

1876 年，28 歲。高更的繪畫作品〈維洛弗雷森林中的草叢〉首次入選沙龍，開始出現在正式的展覽上。

附錄

1877 年，29 歲。在阿羅沙的引薦下結識畢沙羅，由此進一步結識莫內、塞尚等印象派代表人物。因遷居結識新房東之子布洛，開始正式涉足雕塑。

1879 年，31 歲。第一次參加印象派展覽，以一座小雕像參加了他們的第四次畫展。

1880 年，32 歲。三幅作品〈蓬杜瓦茲農場〉、〈隱士之家的蘋果樹〉和〈杜邦神父的小徑〉入選印象派第五次畫展，但是被評論為「摻了水的畢沙羅」。

1881 年，33 歲。參加印象派第六次畫展，其中作品〈裸婦習作〉得到藝術評論家雨斯芒的高度讚揚。第五個孩子讓‧雷尼出生。

1882 年，34 歲。參加印象派第七次展覽。此時法國經歷了經濟蕭條，高更收入減少。

1883 年，35 歲。1 月分正式辭去布爾丹交易所的工作，成為一名專職畫家。

1884 年，36 歲。1 月分，為節省開支，全家搬往里昂。11 月分，遷往丹麥哥本哈根，投奔梅特家人。找了一份推銷工作，並與妻子一同教授法文。

1885 年，37 歲。無法忍受冷眼和這樣的生活，於 5 月分帶著兒子克勞維斯回到了法國巴黎。

1886 年，38 歲。高更以〈曼陀鈴與靜止的生命〉、〈街道〉等 19 幅油畫和幾件大理石雕塑作品參加了印象派第八次展覽，自此印象派的歷史畫上了句號。6 月底，離開巴黎，前往布列塔尼半島的阿旺橋。

1887 年，39 歲。4 月 10 日，與拉瓦爾在聖納澤爾會合，乘船去巴拿馬。後來又從巴拿馬前往馬丁尼克島。11 月分，作為水手乘船返回巴黎。其間，梅特來巴黎將兒子克勞維斯帶回丹麥。

1888 年，40 歲。2 月分，再次前往布列塔尼的阿旺橋。在這裡，高更傳播了他的藝術理念，與瑪德琳娜‧貝爾納交好，並創立了「綜合畫派」(「阿旺橋畫派」)。10 月，前往法國南部的阿爾，住在梵谷的「黃房子」裡。

1889 年，41 歲。在伏爾皮你咖啡館舉辦「印象派與綜合主義畫家畫展」，是綜合畫派的集體亮相。與梵谷產生衝突，離開阿爾。年底時在勒波爾多居住作畫。

1890 年，42 歲。回到巴黎，在這期間與象徵派過從甚密，建立了深厚友誼，其作品也有很多象徵主義元素。8 月分，梵谷去世。

1891 年，43 歲。2 月 2 日的作品展覽拍賣會獲得極大成功，籌集了足夠的錢前往塔希提。4 月 4 日離開巴黎到馬賽，乘船去大溪地。6 月 1 日到達大溪地首府帕皮提。之後與塔希提土著泰胡拉同居。

1892 年，44 歲。由於身體和經濟原因離開大溪地，返回法國，8 月 3 日到達馬賽。回巴黎後在丟朗·呂厄畫廊舉辦畫展，飽受以前的印象派藝術家們抨擊。

1894 年，46 歲。在巴黎認識了安娜·拉雅瓦索斯，二人開始同居。5 月分，一同前往布列塔尼。高更在一次與他人的爭執中摔斷了腿，留在阿旺橋療養。其間，安娜捲款逃走。

1895 年，47 歲。3 月分，再次前往大溪地，在皮納俄雅區定居，與土著珀芙拉同居。《諾阿，諾阿》的出版受到推延。

1897 年，49 歲。身體每況愈下，貧病交加。4 月分，愛女艾琳因傳染性肺炎去世。6 月分，與妻子通訊中斷。

絕望中，創作了〈我們從何處來？我們是誰？我們往何處去？〉。

1898 年，50 歲。將《諾阿，諾阿》全部抄寫完畢。2 月 11 日，服砒霜自殺，但因藥量過大引起嘔吐，自殺未遂。4 月分，在帕皮提政府擔任繪圖員。5 月分，財產被銀行沒收、拍賣。

1899 年，51 歲。為《黃蜂月刊》撰寫評論性文章、繪製諷刺性漫畫。遭到封殺後自行創辦諷刺性評論刊物《微笑》。

1900 年，52 歲。與畫商沃拉爾簽約，每月獲得 300 法郎交換畫作，自此辭去繪圖員工作專心作畫。《微笑》因資金不足停刊。

1901 年，53 歲。夏天，出售了皮納俄雅區的不動產，作別珀芙拉和孩子，搬到馬克塞斯群島希瓦瓦島上的阿圖奧納村，建立「快樂之家」。

附錄

1902 年，54 歲。將最後二十餘幅作品交給沃拉爾。感染梅毒，身體狀況惡化。

1903 年，55 歲。3 月分，因言論觸犯當局被捕入獄，受到監禁。5 月 8 日，在自己的小屋中因心臟病去世。

電子書購買

國家圖書館出版品預行編目資料

後印象派浪子高更：〈黃色的基督〉、〈經過海中〉、〈布列塔尼的風景〉捨棄世俗與文明生活，逃向原始野性並充滿藝術和美的天堂 / 劉星辰，音渭編著 . -- 第一版 . -- 臺北市：崧燁文化事業有限公司 , 2022.08
　　面；　公分
POD 版
ISBN 978-626-332-624-8(平裝)
1.CST:　高　更 (Gauguin, Paul, 1848-1903)
2.CST: 畫家 3.CST: 畫論 4.CST: 傳記 5.CST: 法國
940.9942 111011944

後印象派浪子高更：〈黃色的基督〉、〈經過海中〉、〈布列塔尼的風景〉捨棄世俗與文明生活，逃向原始野性並充滿藝術和美的天堂

臉書

編　　　著：劉星辰，音渭
發　行　人：黃振庭
出　版　者：崧燁文化事業有限公司
發　行　者：崧燁文化事業有限公司
E - m a i l：sonbookservice@gmail.com
粉　絲　頁：https://www.facebook.com/sonbookss/
網　　　址：https://sonbook.net/
地　　　址：台北市中正區重慶南路一段六十一號八樓 815 室
Rm. 815, 8F., No.61, Sec. 1, Chongqing S. Rd., Zhongzheng Dist., Taipei City 100, Taiwan
電　　　話：(02) 2370-3310　　傳　　　真：(02) 2388-1990
印　　　刷：京峯彩色印刷有限公司（京峰數位）
律師顧問：廣華律師事務所 張珮琦律師

定　　　價：250 元
發行日期：2022 年 08 月第一版
◎本書以 POD 印製